満月珈琲店

Menu Book

櫻田千尋 插畫集

Contents

Profile

櫻田千尋

1987 年出生於兵庫縣三田市,目前居住在東京都的插畫家。因在網路上發表名為「滿月珈琲店」的插畫而成為話題。著作方面,有與小說家望月麻衣聯名創作的小說「滿月珈琲店的星之詩詠」(文藝春秋出版),及聯名繪本「滿月珈琲店」(KADOKAWA 出版)、「滿月珈琲店食譜」中文版(瑞昇)。

Tiwtter:@ChihiroSAKURADA
Instsgram:chihirosakuradaa

經典菜單

~ Classic Menu ~

滿 月 珈琲店

 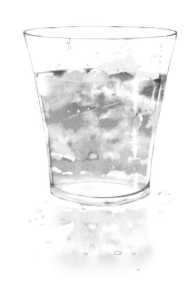 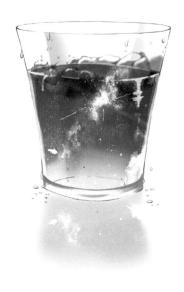

天空色蘇打　夕空　　　　　　　　天空色蘇打　晴空　　　　　　　　天空色蘇打　星空

將天空的映照，做成清爽的蘇打。

天空色蘇打
S O R A I R O　S O D A

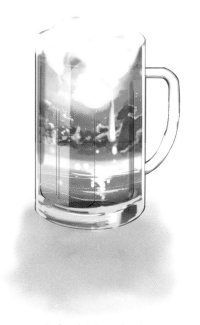

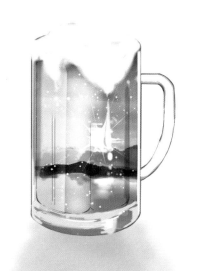

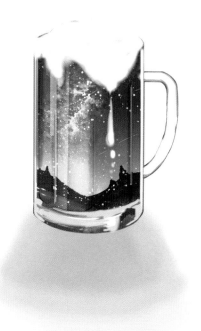

天空色啤酒　晚霞　　　　　　　　天空色啤酒　黃昏　　　　　　　　天空色啤酒　星空

甘甜的清香、帶有飽足感的一杯啤酒！

天空色啤酒
S O R A I R O B E E R

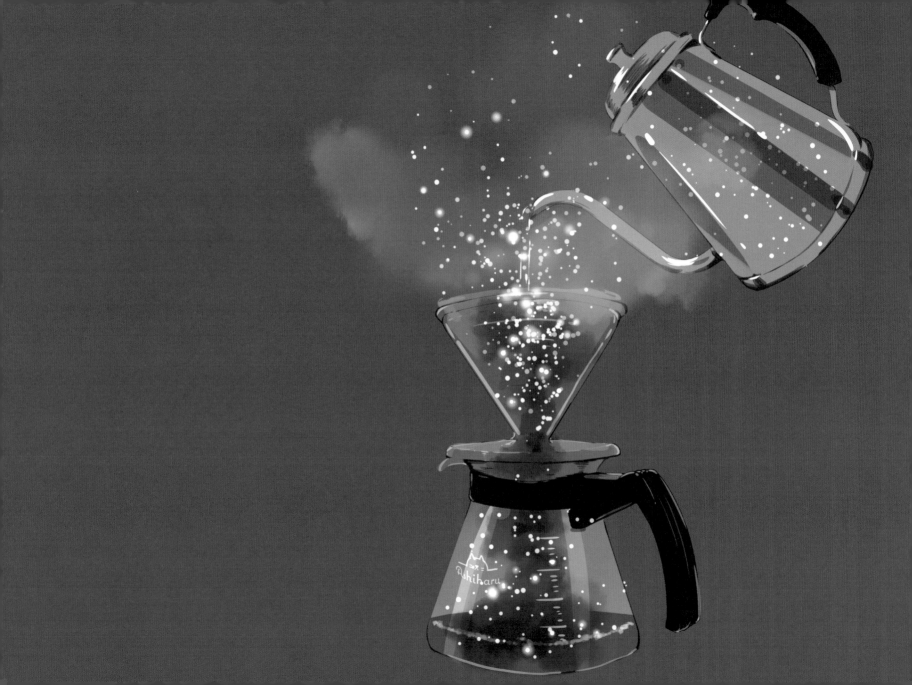

STARDUST BLEND

星塵特調

摘採來的星塵與咖啡的相遇。
由滿月咖啡店原創特調完成。

Short　　:　¥380
Midium　:　¥400
Large　　:　¥500

MOONLIGHT BLEND

月暮特調

將月亮的碎片特調而成的咖啡。
請享受那醇厚的餘味。

Short　　: ¥500
Midium : ¥530
Large　 : ¥580

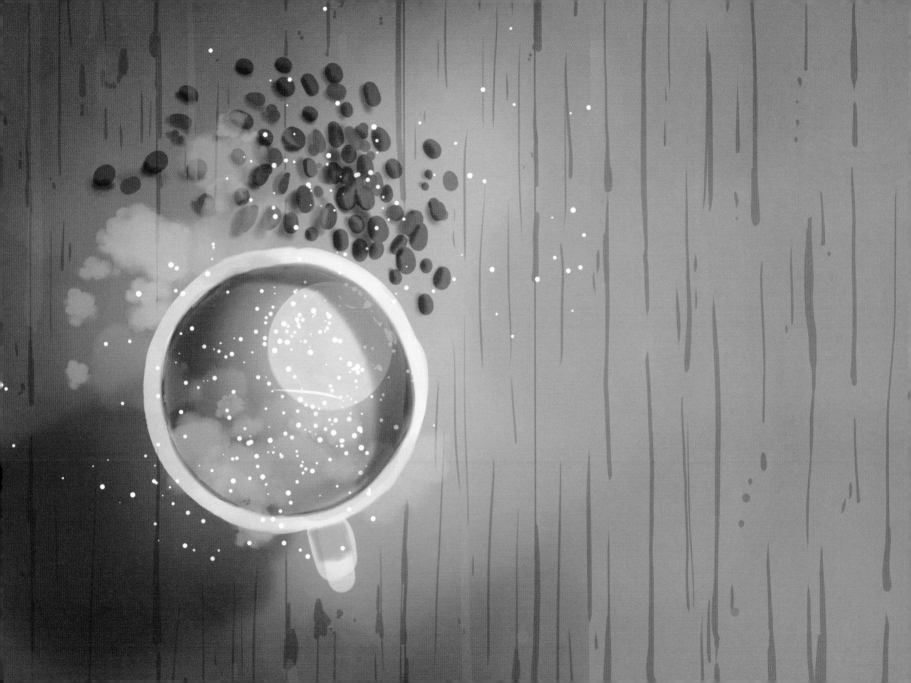

滿月奶油
美式鬆餅

使用大量的雞蛋與牛奶、是本店自豪的招牌美式鬆餅。
搭配自製的滿月奶油堪稱絕配。
請淋上大量的繁星糖漿後品嚐看看。

美式鬆餅 3 片 ·················· ¥ 920
鬆餅加點 ·················· 每片¥ 200（最多2片）

滿月奶油、繁星糖漿可再加點，請特別吩咐。

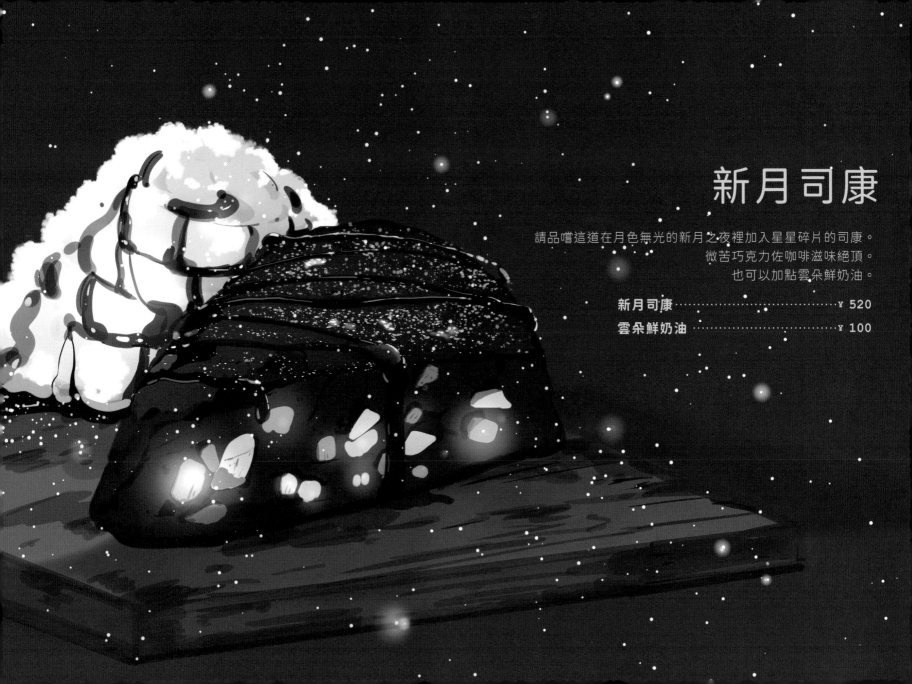

新月司康

請品嚐這道在月色無光的新月之夜裡加入星星碎片的司康。
微苦巧克力佐咖啡滋味絕頂。
也可以加點雲朵鮮奶油。

新月司康 ··· ￥ 520
雲朵鮮奶油 ··· ￥ 100

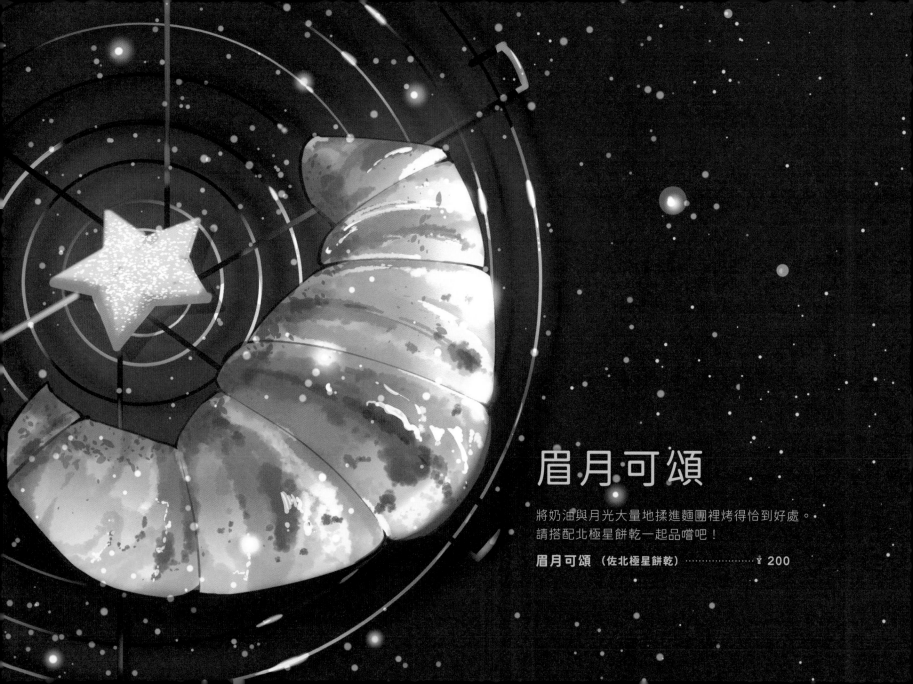

眉月可頌

將奶油與月光大量地揉進麵團裡烤得恰到好處。
請搭配北極星餅乾一起品嚐吧！

眉月可頌 （佐北極星餅乾） ···················· ¥ 200

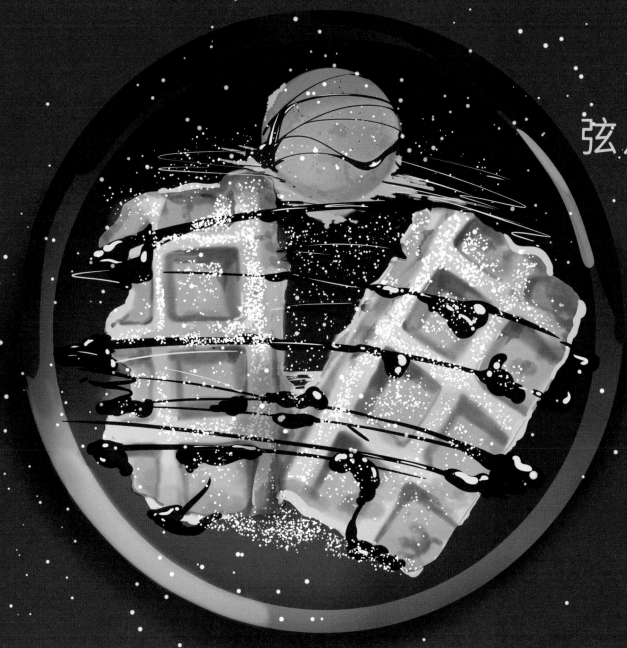

弦月格子鬆餅

將蜂蜜、奶油與月光
大量地揉進麵團裡烘烤而成。
請搭配火星冰淇淋一起品嚐吧！

弦月格子鬆餅（1片）

¥ 350

格子鬆餅加點

每片 ¥ 200

火星冰淇淋加點

¥ 200

滿月咖啡店的特調咖啡

為您介紹滿月咖啡店的特調咖啡。
除了經典的星塵、月光外，還備有日出與暮光。請務必在早晨一杯或餐後一杯品嚐。

價格請親臨門市洽詢。

日出咖啡
Sunshine blend

暮光咖啡
Twilight blend

星塵咖啡
Stardust blend

月光咖啡
Moonlight blend

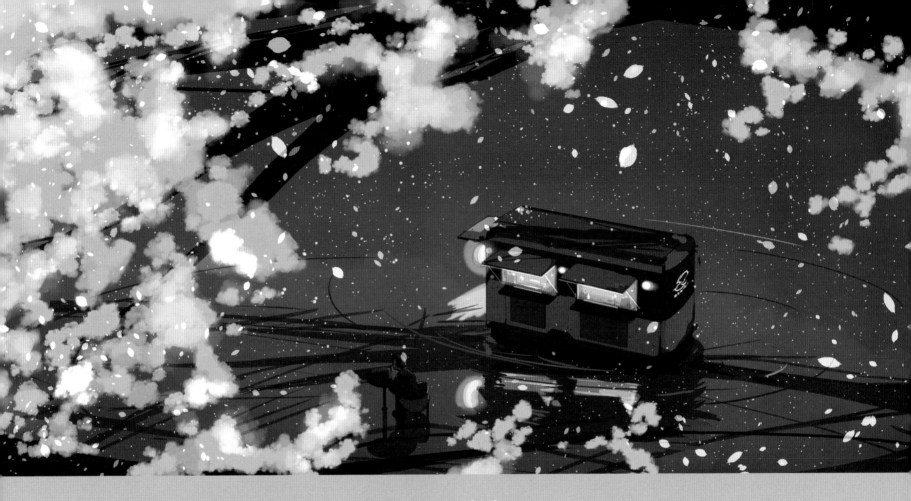

春之菜單

~ Spring Menu ~

満 月 珈琲店

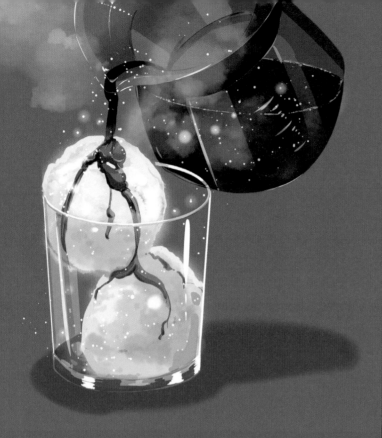

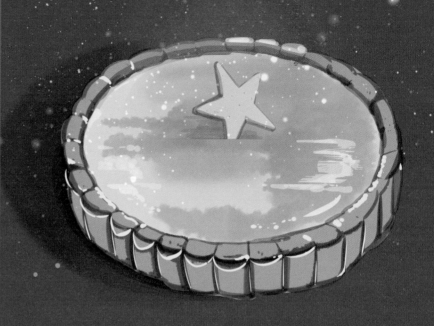

月光特調阿芙佳朵

滿月咖啡店自豪的咖啡—月光。
試著淋上冰淇淋特調成阿芙佳朵。
熱呼呼咖啡與冷颼颼冰淇淋的和弦，請務必嚐嚐看。

月光特調阿芙佳朵（含月球冰淇淋 2 球）········· ￥ 750

流星塔

一個接著一個，慢條斯理、小心翼翼烘烤出爐的起司塔。
請享受這個外皮酥脆、內餡鬆軟的絕妙食感吧！

流星塔 ············· ￥ 450

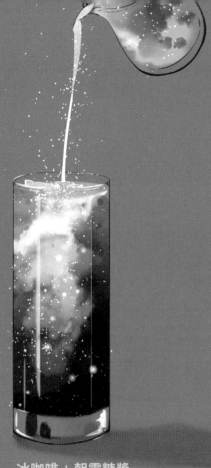
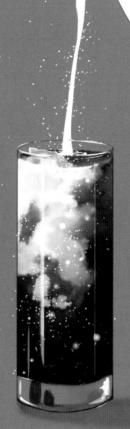
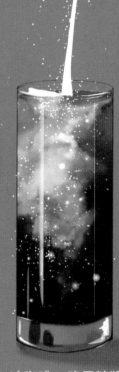

冰咖啡 + 朝霞糖漿　　　　　　　冰咖啡 + 白雲糖漿　　　　　　　冰咖啡 + 晚霞糖漿

星塵特調冰咖啡

將滿月咖啡店自豪的星塵特調做成冰咖啡。
當然除了純粹黑咖啡之外，請享受各式味道特製的天空糖漿吧！

星塵特調冰咖啡（佐天空糖漿）…………¥ 450

行 星 冰 淇 淋

以太陽系的行星為印象做成的冰淇淋。今晚，請一面仰望星空、一面品嚐吧！

行星冰淇淋 ·········· 單球 ￥380　　雙球 ······￥500　　三球 ······￥620

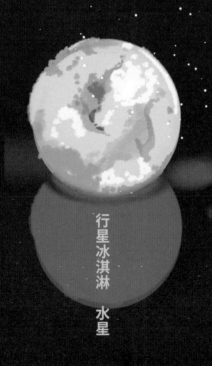

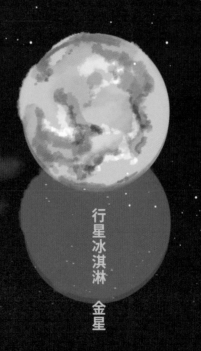

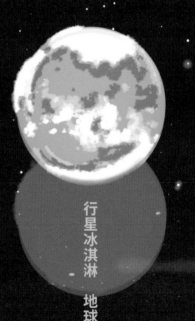

行星冰淇淋　水星

行星冰淇淋　金星

行星冰淇淋　地球

行星冰淇淋　火星

行星冰淇淋　木星

行星冰淇淋　土星

行星冰淇淋　天王星

行星冰淇淋　海王星

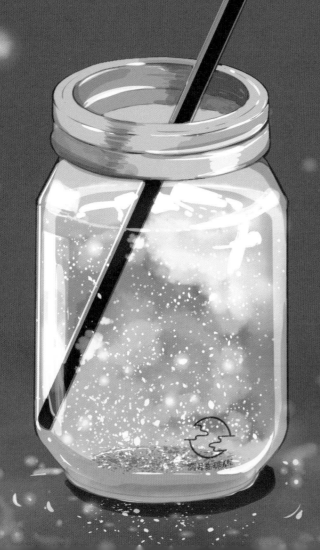

自製
星塵薑汁汽水
(辣味)

使用星塵與生薑做成的自製薑汁汽水。
殘留生薑獨特的風味與辛辣味。

自製星塵
薑汁汽水（辣味） ································ ¥ 300

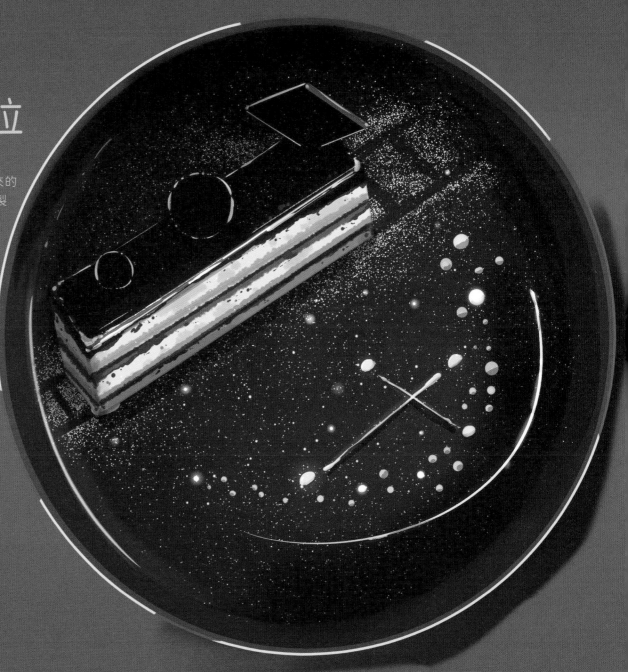

Southern Star Opéra

南十字星歐培拉

以宮澤賢治的「銀河鐵道之夜」為印象設計出來的
甜點。將歐培拉（＊譯註）比擬成列車，再用星光製
成的糖漿表現出南十字星。
在特別的夜晚請您務必品嚐看看。

南十字星歐培拉 ⋯⋯⋯⋯⋯⋯⋯⋯⋯ ￥1,000
（付套餐飲料）

＊譯註
歐培拉（法語：Opéra），是一種法式甜點。《拉魯斯美食百科》
定義歐培拉是一種夾有咖啡糖漿和巧克力醬的杏仁奶油蛋糕，傳
統的歐培拉蛋糕有 6 層，其中三層為浸泡過咖啡糖漿的海綿蛋糕，
其餘三層是巧克力與奶油慕斯。

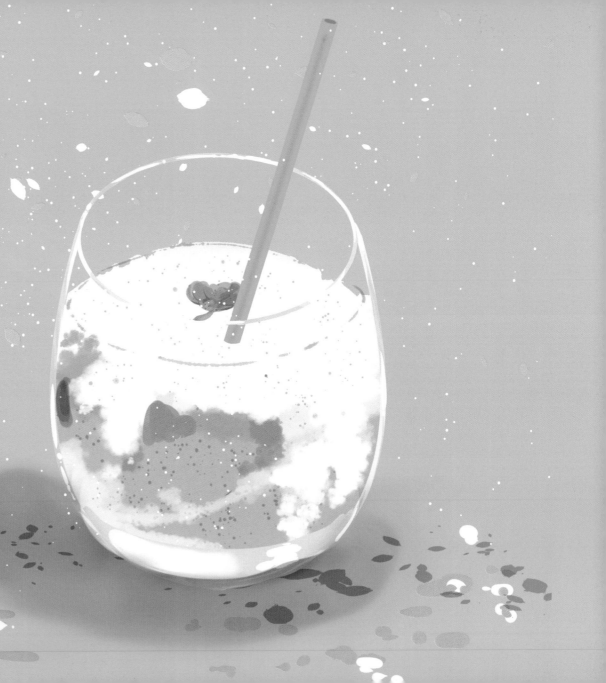

櫻花奶昔
(櫻吹雪)

將美麗盛開令人讚嘆的櫻花製做成奶昔。
備有甜到令人融化的櫻吹雪、
以及帶點微酸的夜櫻 2 種口味。

櫻花奶昔······················ ¥ 630

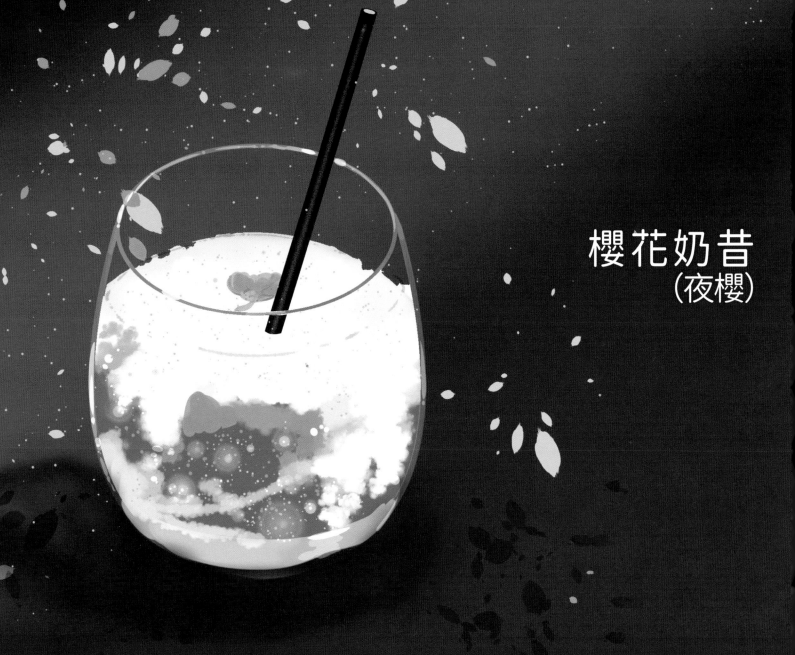

櫻花奶昔
（夜櫻）

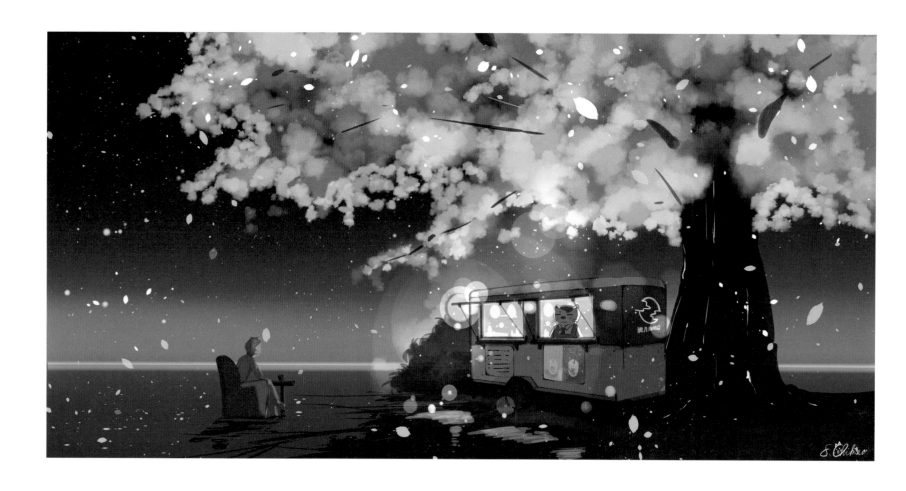

細雨椒鹽卷餅

將烤得恰到好處的椒鹽卷餅，
澆淋濕潤的梅雨做成的點心。
佐一杯喜歡的咖啡，一面聆聽雨的旋律、一面品嚐看看看吧！

細雨椒鹽卷餅 ⋯⋯⋯⋯⋯⋯⋯⋯ （一盒）￥ 200

彩虹椒鹽卷餅

將絕對無法捕捉的彩虹用椒鹽卷餅組合起來吧。
請跟著放晴的天空一起，享受七種不同的滋味。

彩虹椒鹽卷餅 ⋯⋯⋯⋯⋯⋯⋯⋯ （一盒）￥ 200

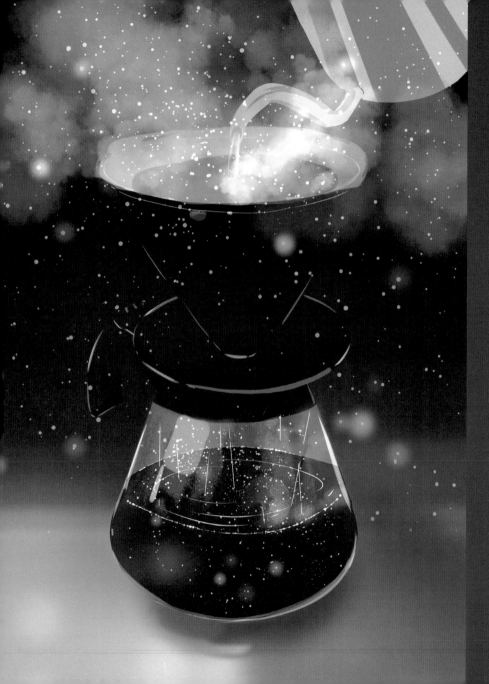

雨的旋律
手沖咖啡

將星塵特調用銀河汲取的水，手做一杯手沖咖啡。
請透過雲朵濾紙聆聽雨的旋律，享受手沖的樂趣吧！

雨的旋律手沖咖啡⋯⋯⋯⋯⋯⋯⋯ ¥ 450

日光檸檬汁

使用沐浴在大量陽光下成長的檸檬製作的檸檬汁。
剛起床的早晨；想要快速地清醒時非常推薦！

日光檸檬汁 ⋯⋯⋯⋯ ￥ 350
外帶＋精美購物袋 ⋯ ￥ 500

月光檸檬汁

使用沉浸在大量月光下成長的檸檬製作的檸檬汁。
結束一天的工作請務必來一杯！

月光檸檬汁 ⋯⋯⋯⋯ ￥ 350

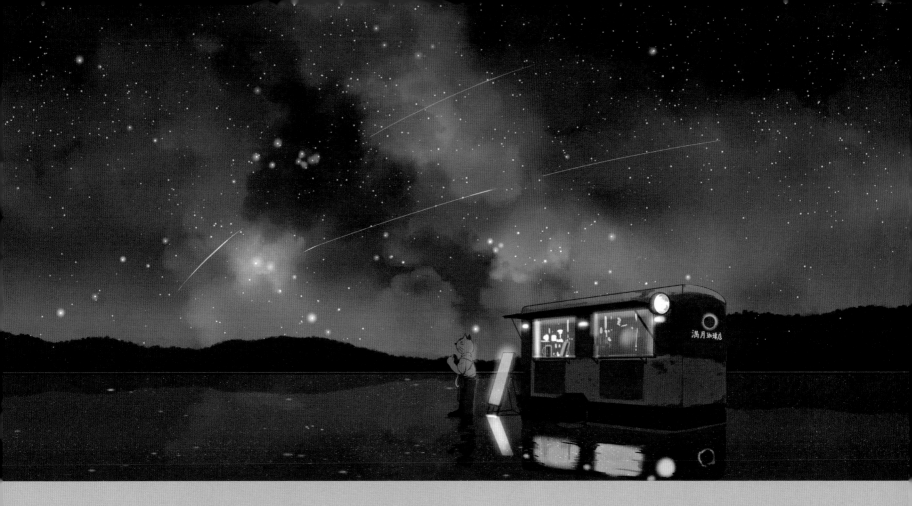

夏之菜單

~Summer Menu~

満月珈琲店

雲朵蛋捲冰淇淋
積雨雲

雲朵蛋捲冰淇淋
雷雨雲

雲朵冰淇淋

將平時不經意看到的雲朵做成蛋捲冰淇淋。
備有甜度適中的積雨雲白，與享受舌尖跳動食感的雷雨雲黑
兩種口味。

雲朵蛋捲冰淇淋 積雨雲 / 雷雨雲 ┄各￥200

積亂雲杯子蛋糕

將高聳在天空的雲朵做成甜甜的鮮奶油。
使用大量的雞蛋搭配鬆軟的杯子蛋糕一起品嘗吧！

積亂雲杯子蛋糕 ┄┄┄┄┄┄┄￥230

滿月煎蛋法式薄餅

使用沉浸在大量月光下成長的雞
生產的「滿月雞蛋」製作的法式薄餅。
請跟著烘烤得恰到好處的培根、
以及入味的菠菜一起品嚐吧！

滿月煎蛋法式薄餅 ········· ¥ 900
套餐飲料 ····························· ¥ 200

黑洞巧克力球冰淇淋

將吞噬光影的天體—黑洞做成球形巧克力冰淇淋。
一淋上熱巧克力有種將星球吞食其中的姿態。
請享受熱呼呼的熱巧克力加上冷颼颼的冰淇淋組合滋味。

黑洞巧克力球冰淇淋 ···················· ￥1,000

蘇打特調
¥ 500

草莓特調
¥ 500

豆漿特調（佐咖啡凍）
¥ 500

牛奶特調
¥ 500

星塵與隕石的珍珠奶茶

由星塵與隕石特調而成的珍珠奶茶。請享受經過大氣層燃燒的隕石香氣吧！

星空奶油夾心餅乾

使用大量的奶油再用餅乾將星空餡料夾在其中。
請一面想像著故鄉的星空、一面吃個痛快吧！

星空奶油夾心餅乾························· ¥ 170

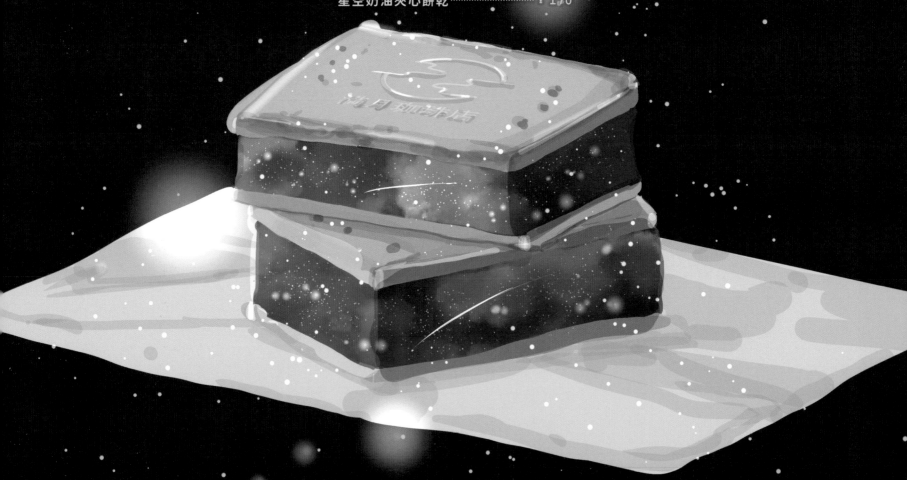

地平線蘋果酒

將日落時，太陽西沉地平線之前的天空做成蘋果酒。令人心情為之清爽的一杯，請務必品嚐看看！

地平線蘋果酒 ⋯⋯⋯⋯⋯⋯⋯⋯⋯ ¥ 350

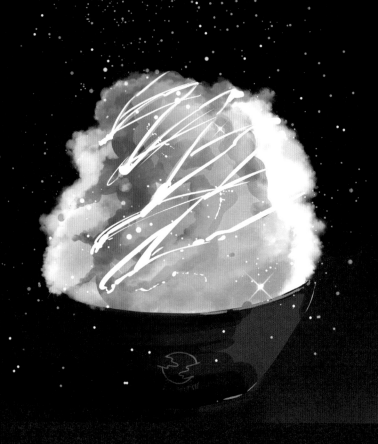

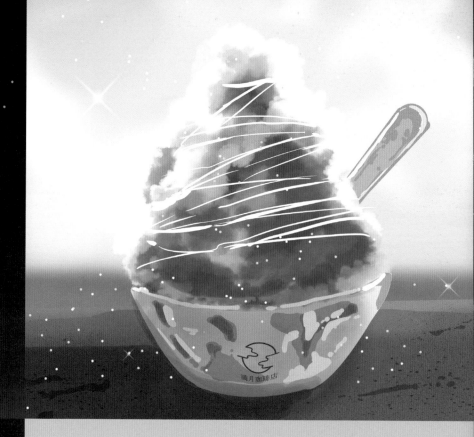

銀河刨冰

滿月咖啡店的七夕限定菜單！
特製的銀河糖漿裡再將流星煉乳淋在其上。
讓吃到的人們願望都能實現。

銀河刨冰 ···················· ￥ 500

積雨雲刨冰

將盛夏寬廣的藍天做成刨冰。
請加上天空藍糖漿、飛機雲煉乳一起享用吧！

積雨雲刨冰 ···················· ￥ 730

深海冷萃咖啡

來自海底深處的深層海水做成的冷萃咖啡。請品嚐這經由時間慢慢萃取的濃醇風味。

深海冷萃咖啡 ···························· ¥ 430

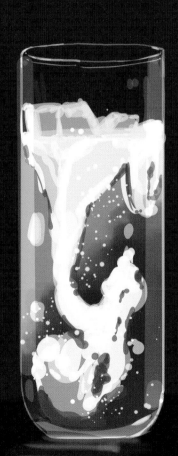
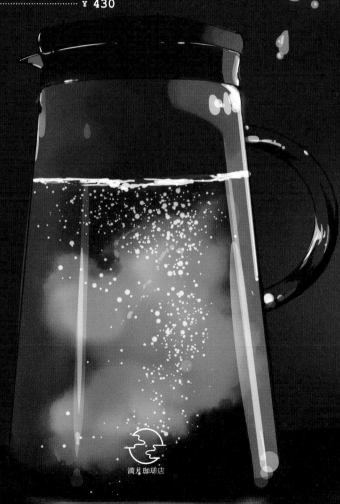

滿月珈琲店

夏日大三角冰棒

將夏日大三角做成冰棒了。
請一面想像馳騁在銀河、一面品嚐看看吧！

夏日大三角冰棒 ··············· ¥ 200

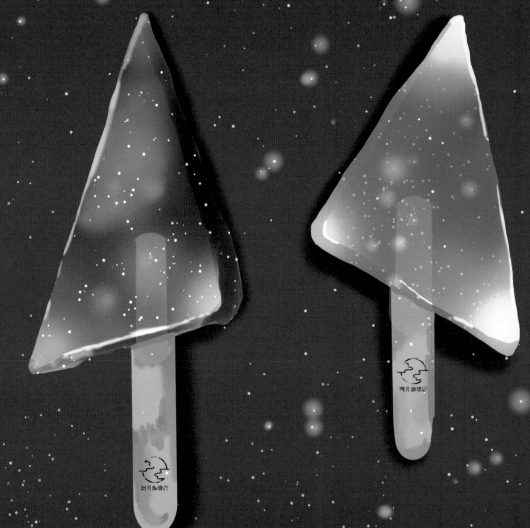

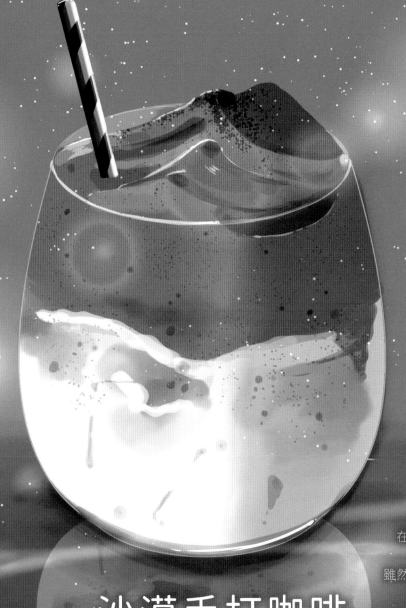

沙漠手打咖啡

在家也能簡單製作、成為話題的手打咖啡
由滿月咖啡店為您製作一杯吧！
雖然用咖啡鮮奶油表現出炙熱的沙漠印象，
但卻是一道沁涼的飲品。

沙漠手打咖啡 ⋯⋯⋯⋯⋯⋯⋯⋯ ¥ 350

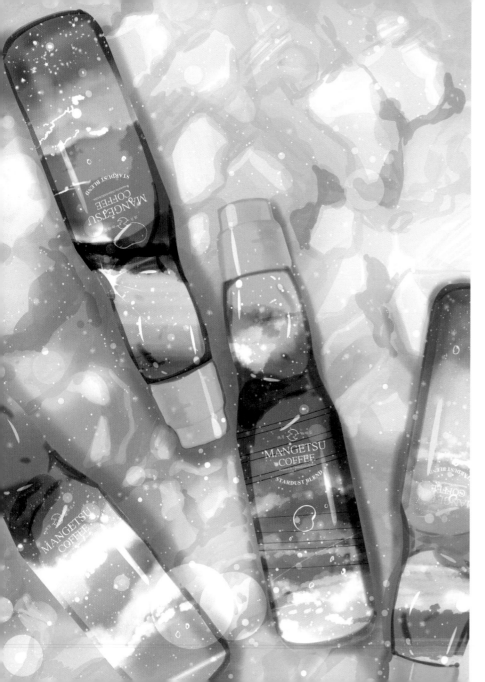

天光未明彈珠汽水

將日出前的黎明、日落後的薄暮天空緊握、鎖入瓶子裡做成彈珠汽水。
一天開始之前、工作一天之後來一杯好嗎？

天光未明彈珠汽水 ·············· ￥ 180

仙女棒冰茶

如煙火綻放般萃取出茶湯。加入冰塊做成冰茶最為推薦。
一旦煙花散開、落下最後的星火，就是飲用的時機。

仙女棒冰茶 ····························· ￥ 350

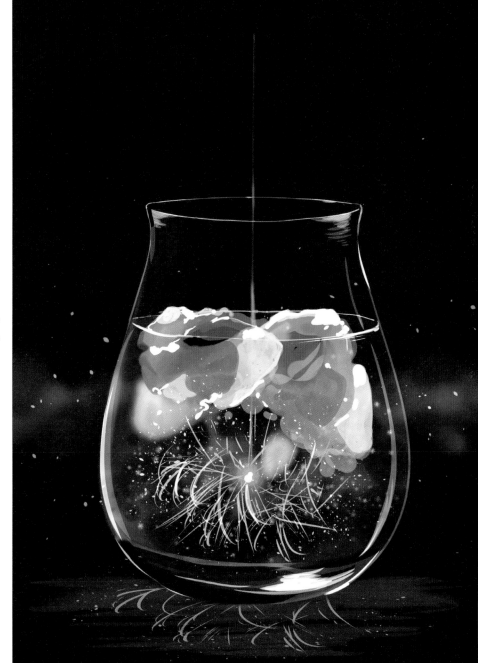

浪花蛋捲冰淇淋

將夏日的海擷取下來做成蛋捲冰淇淋。
請享受這個清爽又帶點鹹鹹的浪花滋味。
如同在浪花上搖曳著船槳，請舀起來品嘗吧！

浪花蛋捲冰淇淋 ···················· ￥ 280

秋 之 菜 單

~ Autumn Menu ~

満 月 珈琲店

隕石拔絲地瓜

將大氣層燃燒後的隕石，做成熱呼呼的拔絲地瓜。
請沾上大量特製的星塵糖漿一起品嚐吧！
還可以加點滿月冰淇淋。

隕石拔絲地瓜 ····················· ¥ 530
滿月冰淇淋加點 ···················· ¥ 200

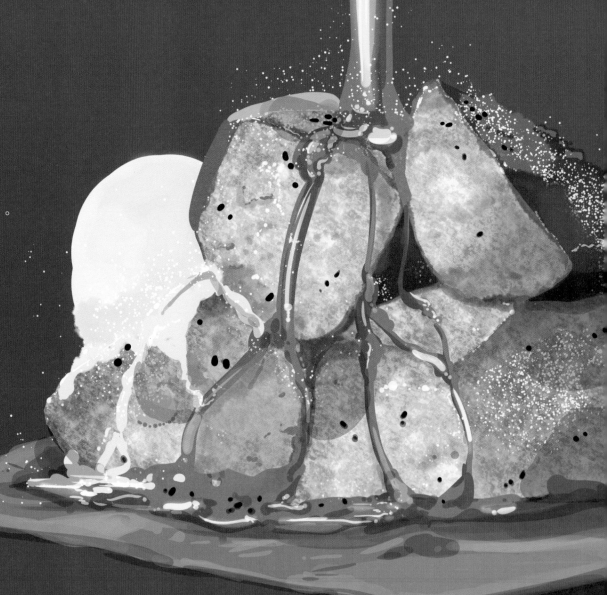

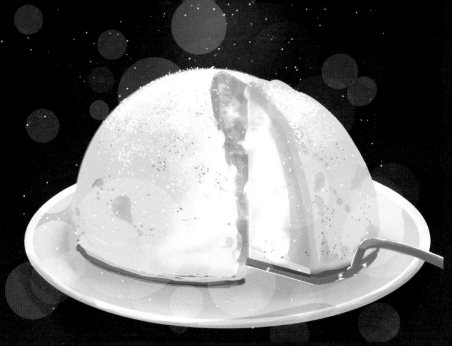

滿月圓頂蛋糕

在每月 15 日的夜裡想吃的特別甜點。
使用沉浸在大量月光下的麵團製作的起司蛋糕。

滿月圓頂蛋糕 ················· 1 切片 ¥ 500
1 個 ¥ 4,000

土星漂浮咖啡

在滿杯的咖啡上添加冰淇淋，做成漂浮咖啡。
將寬口的杯緣做出一輪圓圈，看起來像是土星的模樣。

土星漂浮咖啡 ··················· ¥ 550

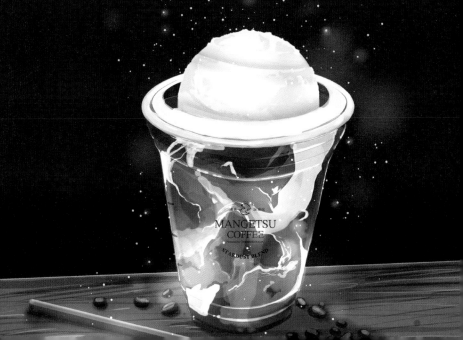

眉月蘋果派

使用大量沐浴在月光下成長的眉月
蘋果做成的蘋果派。
請享受這酥脆餅皮加上濕潤
蘋果的和弦。

眉月蘋果派

................ 1切片 ¥ 550
1個 ¥ 3,000

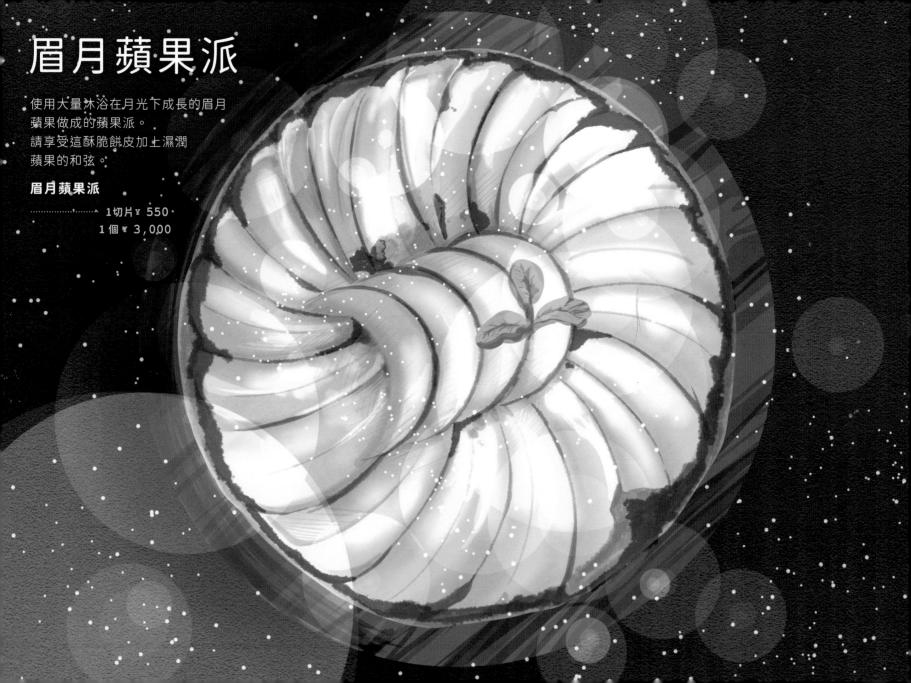

新月蒙布朗

在星夜無光的新月之夜裏
請品嚐這用星星栗子做成的新月蒙布朗。
雖然不見月光，但請享受這為數眾多的星夜光輝。

新月蒙布朗 ························· ￥ 450

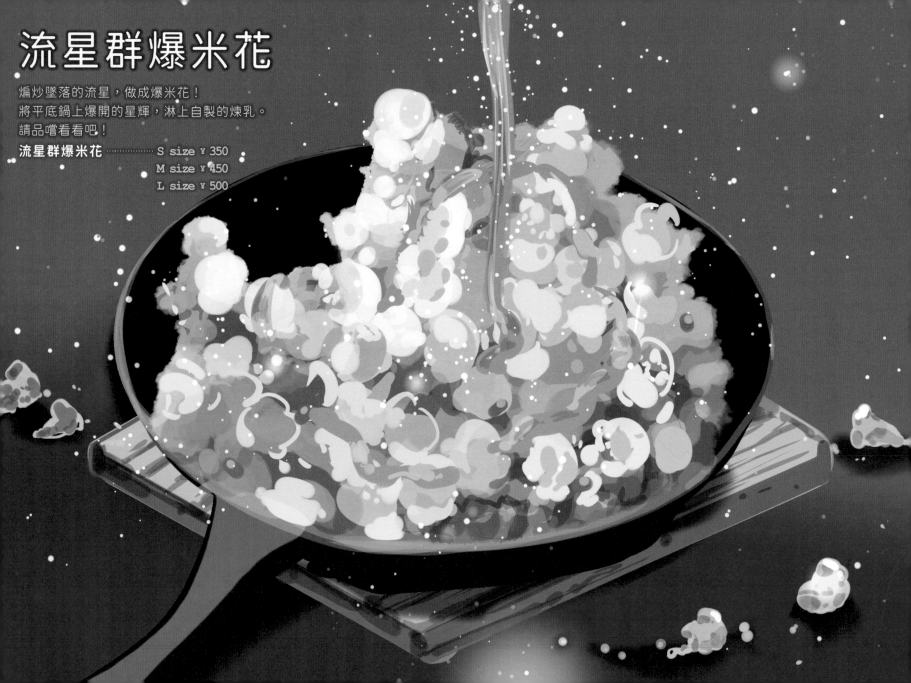

流星群爆米花

煸炒墜落的流星，做成爆米花！
將平底鍋上爆開的星輝，淋上自製的煉乳。
請品嚐看看吧！

流星群爆米花 ·············· S size ¥ 350
M size ¥ 450
L size ¥ 500

滿月咖啡店特製
天空吐司

朝霞吐司

太陽吐司

晚霞吐司

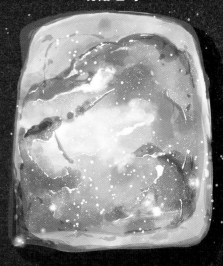

第一顆星吐司

深夜吐司

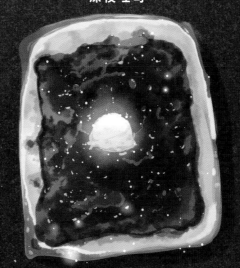

滿月咖啡店特製的天空吐司
使用天空、太陽與星星做成風味濃郁的吐司。

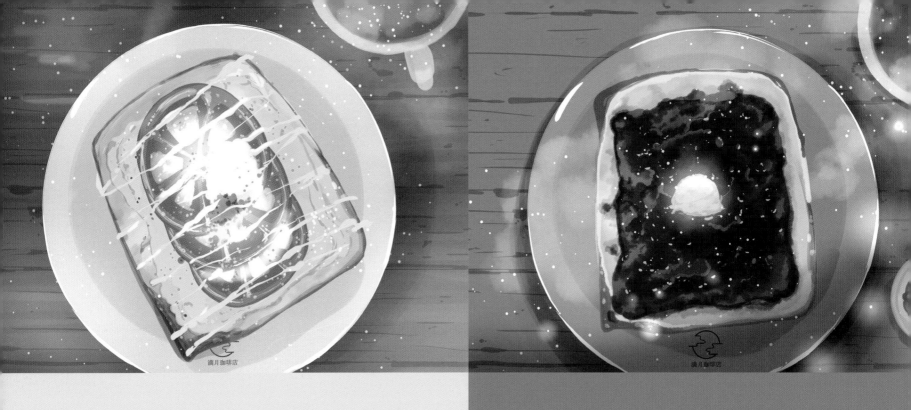

太陽吐司

使用沐浴在大量陽光下成長的「太陽番茄」製作的吐司。
請依個人喜好，添加「雲朵里考塔起司」與「飛機雲美乃滋」。

太陽吐司 ·············· ￥ 450

深夜吐司

在深夜紅豆上放上滿月奶油做成小倉吐司（＊譯註）。
雖然是在深夜裡，
但藉著月色與星光請慢慢品嚐吧！

深夜吐司 ·············· ￥ 400

＊譯註
發源於日本愛知縣名古屋市的「滿つ葉」咖啡廳，店長看到一名
來店的大學生將吐司泡到紅豆湯裡而產生靈感、發明了小倉吐司。

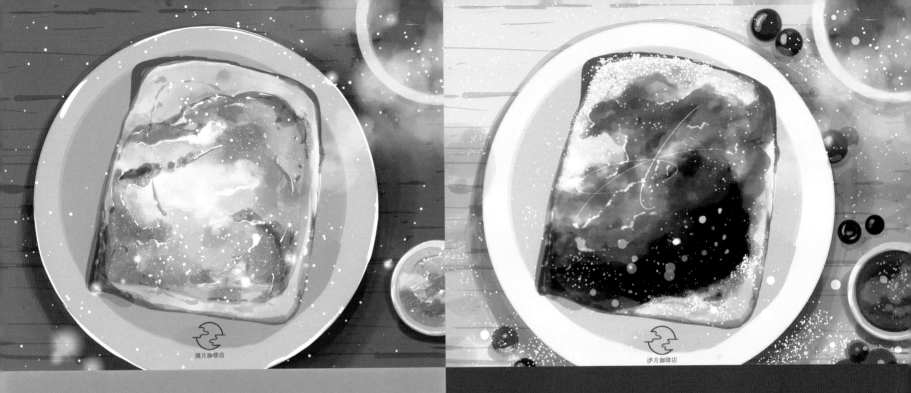

晚霞吐司

將烤得恰到好處的吐司
塗上大量的晚霞柑橘果醬。
一面回憶故鄉的晚霞，一面盡情地品嚐吧！

晚霞吐司 ································· ¥ 230

朝霞吐司

將烤得恰到好處的吐司
塗上大量的朝霞藍莓果醬。
給開始一天努力工作前的你，
最想吃的一道早餐。

朝霞吐司 ································· ¥ 230

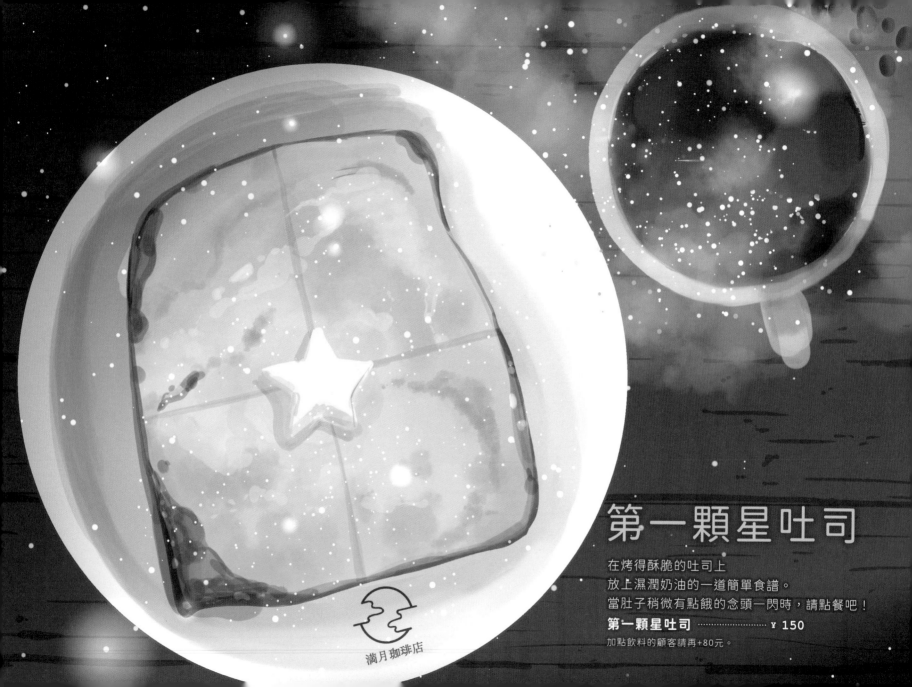

第一顆星吐司

在烤得酥脆的吐司上
放上濕潤奶油的一道簡單食譜。
當肚子稍微有點餓的念頭一閃時，請點餐吧！

第一顆星吐司 ⋯⋯⋯⋯⋯⋯⋯⋯⋯ ¥ 150

加點飲料的顧客請再+80元。

滿月珈琲店

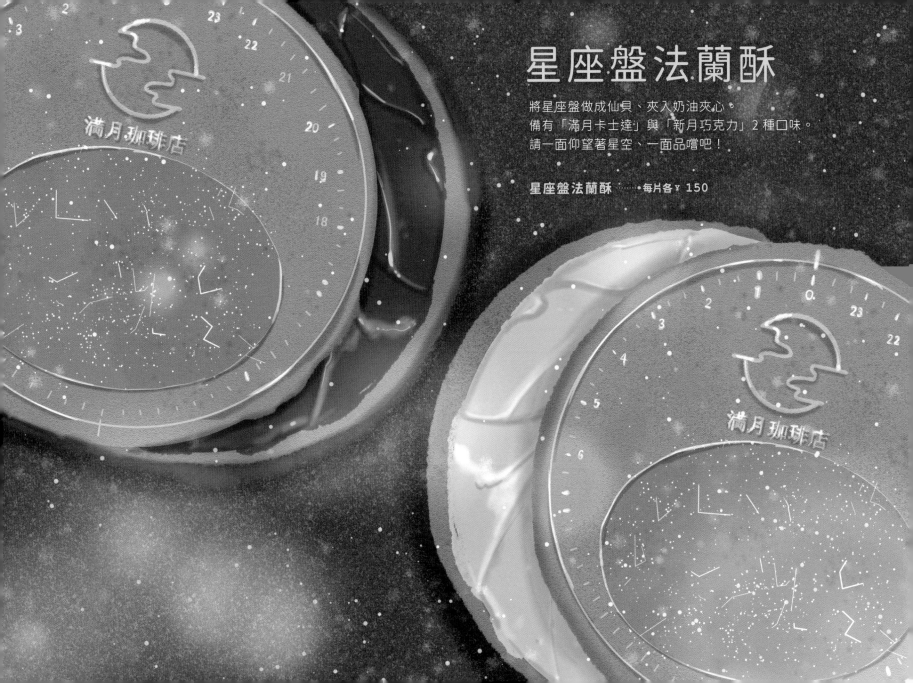

星座盤法蘭酥

將星座盤做成仙貝、夾入奶油夾心。
備有「滿月卡士達」與「新月巧克力」2 種口味。
請一面仰望著星空、一面品嚐吧！

星座盤法蘭酥 —— 每片各 ¥ 150

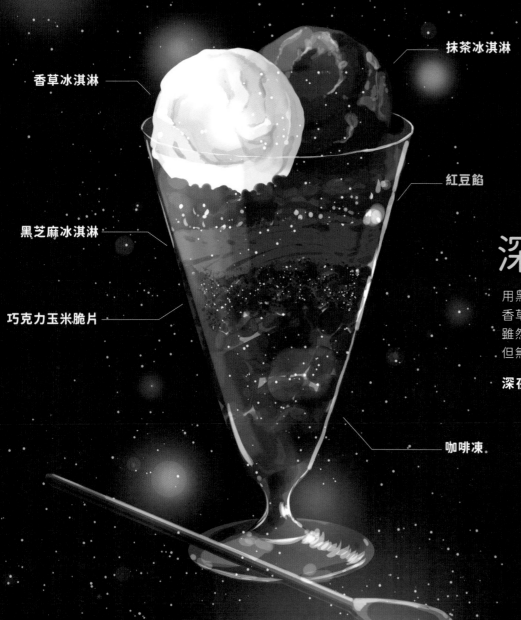

香草冰淇淋

抹茶冰淇淋

紅豆餡

黑芝麻冰淇淋

巧克力玉米脆片

咖啡凍

深夜的百匯冰淇淋

用黑色的甜品們表現出夜深人靜的深夜。
香草冰淇淋漂浮在其上表現出大大的滿月印象。
雖然有點罪惡感，
但無論如何在疲累的深夜裡請品嚐看看！

深夜的百匯冰淇淋 ················· ￥1,000

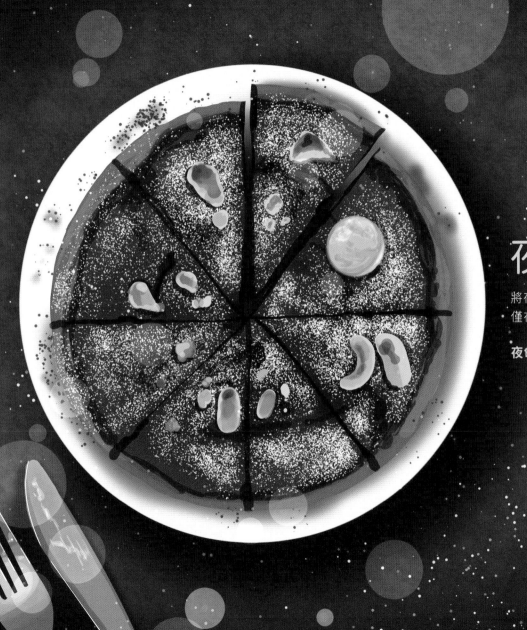

夜的巧克力蛋糕

將夜空烘烤成濃郁的巧克力蛋糕。
僅在熬夜的時刻裡，請分切來享用吧！

夜的巧克力蛋糕 ·················· 每片 ¥ 400
　　　　　　　　　　　　　　　 每個 ¥ 3,000

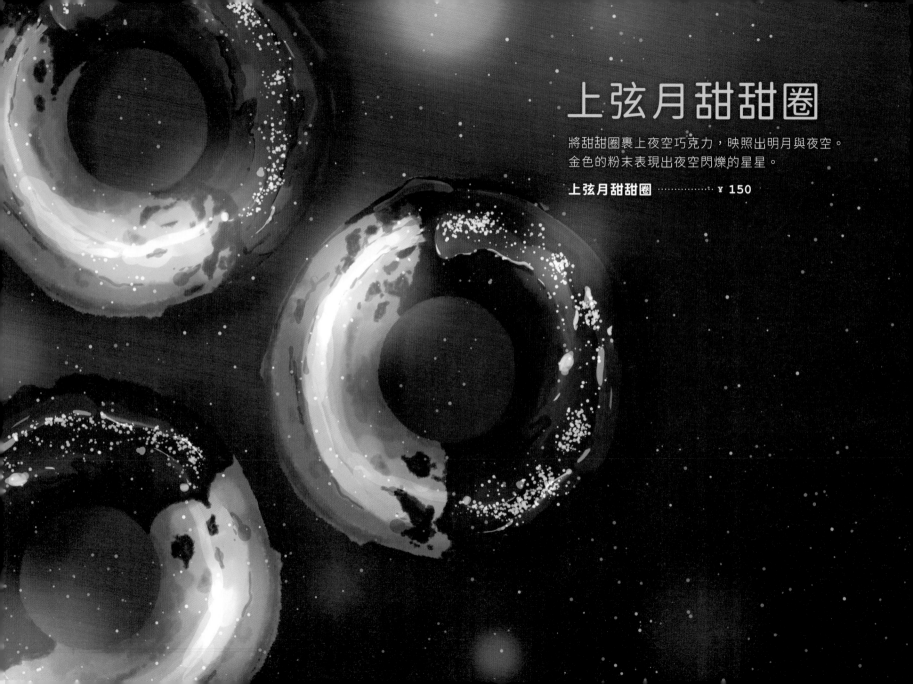

上弦月甜甜圈

將甜甜圈裹上夜空巧克力，映照出明月與夜空。
金色的粉末表現出夜空閃爍的星星。

上弦月甜甜圈 ·············· ￥ 150

冬之菜單

~ Winter Menu ~

満 月 珈琲店

天狼星生起司蛋糕

使用大犬座的一等星—天狼星做成藍莓口味的生起司蛋糕。
整個夜空最明亮的星星滋味，請仔細地品嚐吧！

天狼星生起司蛋糕 ……… ￥ 550

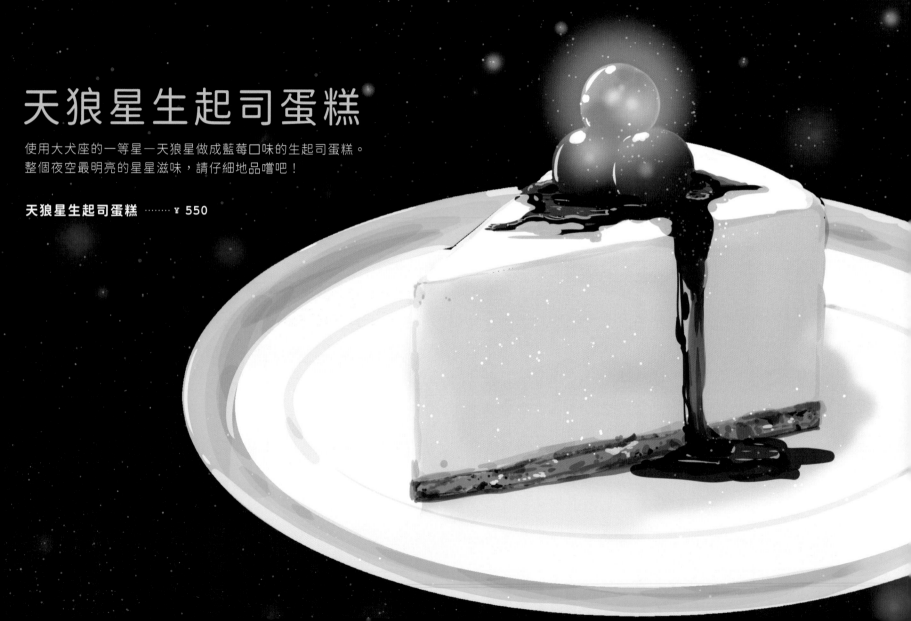

參宿四布丁

使用據說不久後即將生涯終結的一顆星—參宿四
做成的布丁。
請在超新星爆發之前享用吧！

參宿四布丁 ⋯⋯⋯⋯⋯⋯⋯ ¥ 450

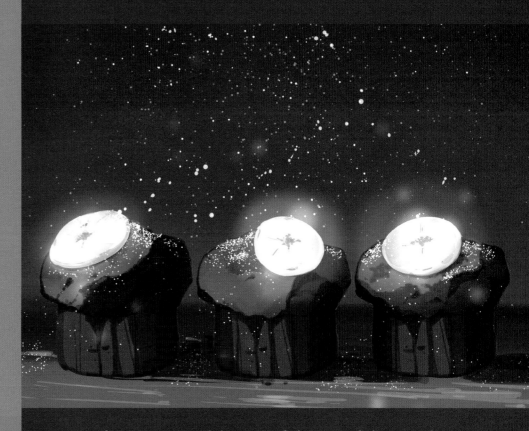

南河三的香蕉馬芬蛋糕

將小犬座的一等星—南河三切片裝飾的香蕉馬芬蛋糕。
請務必要享受那濕潤、鬆軟的食感吧！

南河三的香蕉馬芬蛋糕 ⋯⋯⋯⋯⋯ ¥ 180

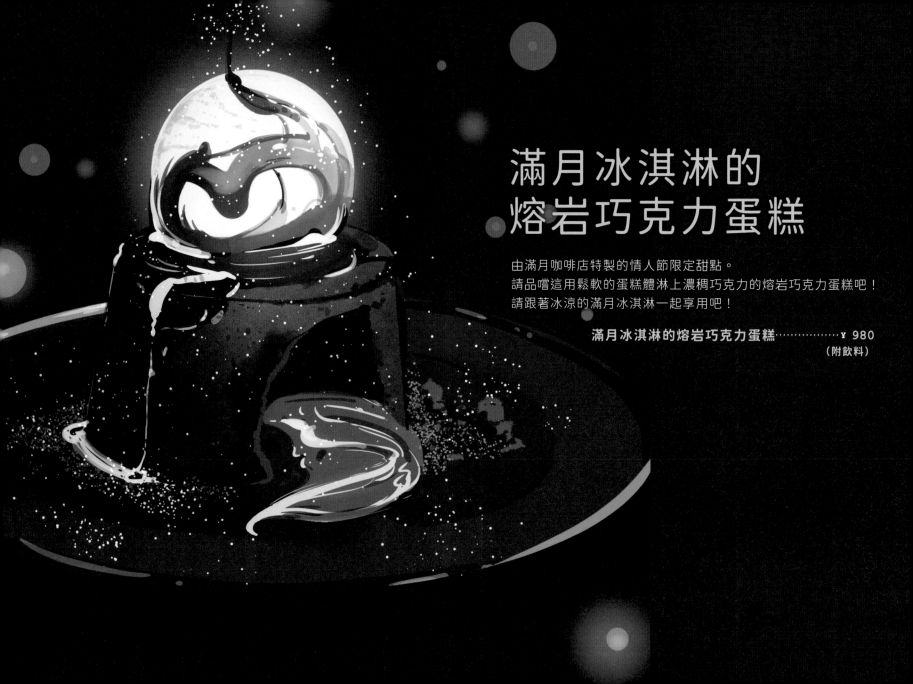

滿月冰淇淋的
熔岩巧克力蛋糕

由滿月咖啡店特製的情人節限定甜點。
請品嚐這用鬆軟的蛋糕體淋上濃稠巧克力的熔岩巧克力蛋糕吧！
請跟著冰涼的滿月冰淇淋一起享用吧！

滿月冰淇淋的熔岩巧克力蛋糕⋯⋯⋯⋯⋯⋯¥ 980

（附飲料）

新月德式聖誕蛋糕

滿月咖啡店特製的聖誕節限定甜點—巧克力德式聖誕蛋糕。
即使月色黯淡的天空也可以伴隨著燦爛星光一起品嚐吧！

新月德式聖誕蛋糕 ·················· 半顆 ¥ 600
1顆 ¥ 1,200

北斗七星
巧克力

由滿月咖啡店特製的情人節限定甜點。
邁入二週年的今年，以北斗七星為印象做成的七顆巧克力。
有在口中殘留微苦的黑巧力，以及香甜濃郁的牛奶巧克力
完美平衡的全數備齊。

北斗七星巧克力 ……… ￥1,500

天空色果醬

將普通看似平常的天空變化做成果醬。請在 6 種風味當中找到自己喜好的口味吧！

天空色果醬 ·····················各 ¥ 550

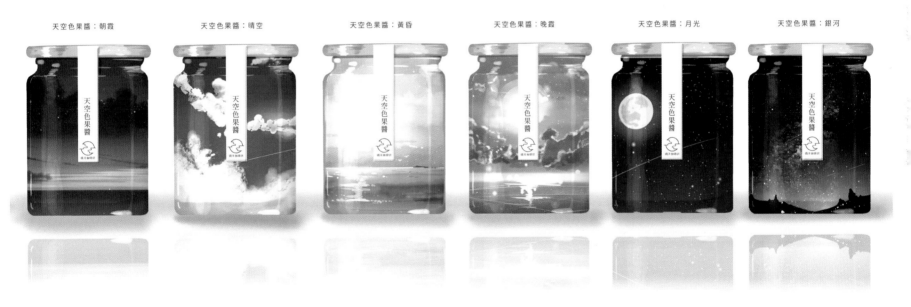

天空色果醬：朝霞　　天空色果醬：晴空　　天空色果醬：黃昏　　天空色果醬：晚霞　　天空色果醬：月光　　天空色果醬：銀河

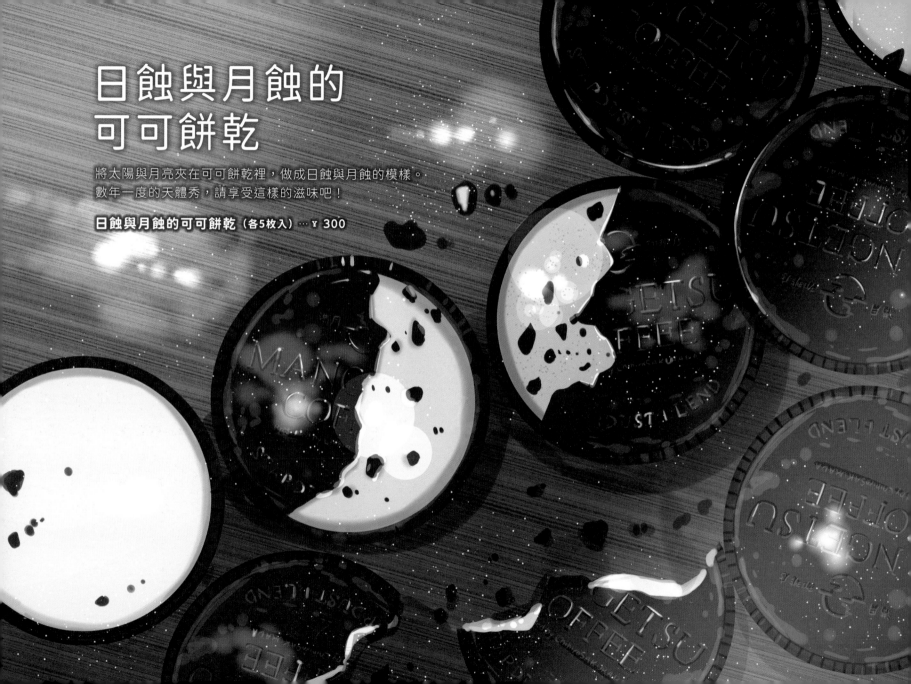

日蝕與月蝕的
可可餅乾

將太陽與月亮夾在可可餅乾裡，做成日蝕與月蝕的模樣。
數年一度的天體秀，請享受這樣的滋味吧！

日蝕與月蝕的可可餅乾（各5枚入）⋯ ¥ 300

満月 珈琲店
MANGETSU
COFFEE
Presented by ChihiroSAKURADA

STARDUST BLEND

月 球 表 面 生 巧 克 力

在白色情人節收到月球表面切割出來的巧克力。
請享受甘甜又濃郁的月球滋味吧！

月球表面生巧克力 ·················· ￥1,850

MANGETSU
COFFEE

Presented by ChihiroSAKURADA.

STARDUST BLEND

SORAIRO SELECTION

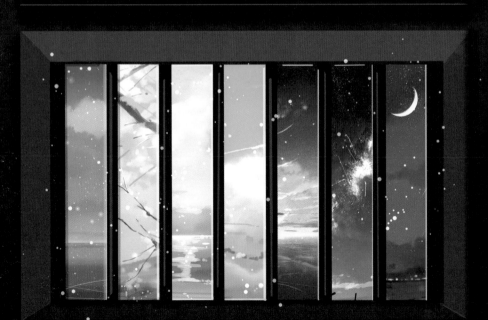

SORAIRO SELECTION

-ALLDAY-

【天空色精選：全天候】

只有身心俱疲的人可以前往的咖啡廳－滿月咖啡店。
慶祝三周年的情人節，店長由每日的天空
發想出來的巧克力。使用嚴選的素材，
一個一個仔細地完成。
除了可以當作重要的心上人的禮物之外，
當想起了滿月咖啡店時，請務必品嚐看看吧！

SORAIRO -ALLDAY- ·················· ¥ 3,000

MANGETSU COFFEE
Presented by ChihiroSAKURADA

STARDUST BLEND

SORAIRO SELECTION

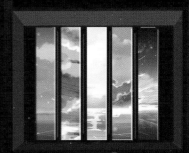

SORAIRO SELECTION
-SUNSET-
【天空色精選：晚霞】

將晚霞做成巧克力。
將太陽西沉前甜到令人無法
言喻的心情擷取後放入牛奶
巧克力中央。

SORAIRO -SUNSET-
¥2,500

MANGETSU COFFEE
Presented by ChihiroSAKURADA

STARDUST BLEND

SORAIRO SELECTION

SORAIRO SELECTION
-BLUESKY-
【天空色精選：晴空】

將放晴的天空做成巧克力。
以白巧克力為基底
使用大量的天空藍與大海藍
做成的一道甜點。

SORAIRO -BLUESKY-
¥2,500

MANGETSU COFFEE
Presented by ChihiroSAKURADA

STARDUST BLEND

SORAIRO SELECTION

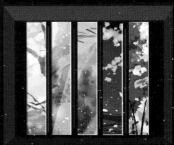

SORAIRO SELECTION
-SAKURA-
【天空色精選：櫻花】

將點綴日本春天的櫻花做成巧
克力。使用櫻花瓣與酒，由合
併白巧力的「櫻」與結合黑巧
克力的「夜櫻」為主軸組成套
裝巧克力。

※本商品含有酒精。

SORAIRO -SAKURA-
¥2,500

MANGETSU COFFEE
Presented by ChihiroSAKURADA

STARDUST BLEND

SORAIRO SELECTION

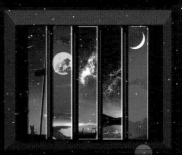

SORAIRO SELECTION
-MIDNIGHT-
【天空色精選：深夜】

將星星與月亮的光輝之夜做
成巧克力。為了獻給疲累的
客人們，使用特甜的牛奶巧
克力。中間還加入了象徵星
塵的烘焙堅果。請享受這酥
脆的食感吧！

SORAIRO -MIDNIGHT-
¥2,500

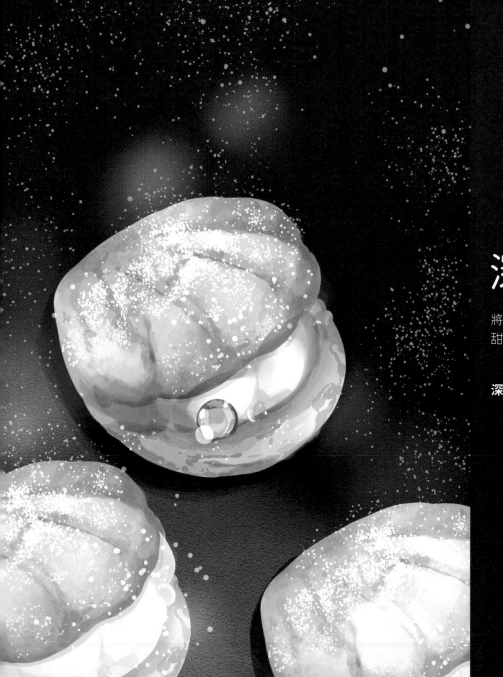

深海泡芙

將深海發現的奶油大量地注入做成深海泡芙。
甜甜鹹鹹的奶油當中，放入了秘密的配方。

深海泡芙 ⋯⋯⋯⋯⋯⋯⋯ ¥ 180

星星年糕湯

一年之初請品嚐這道放入大量星星碎片的年糕湯。
年糕是使用月球直送的產品。
請趁著熱呼呼品嚐吧！

星星年糕湯 ⋯⋯⋯⋯⋯⋯⋯ ￥800

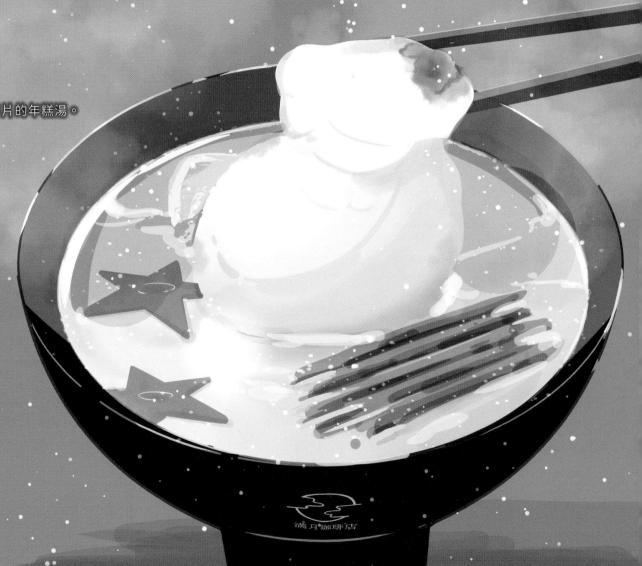

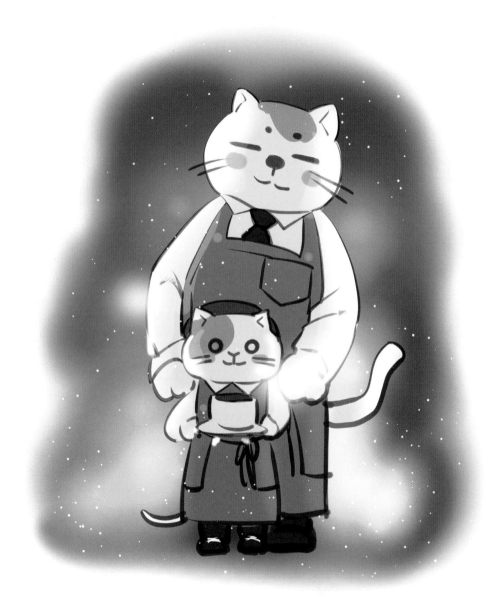

店長與小滿月

有如小小滿月的男孩—小滿月,來到新開的滿月咖啡店
成為小幫手。有朝氣、特別喜歡甜食。
請來店光臨的客人們多多指教!

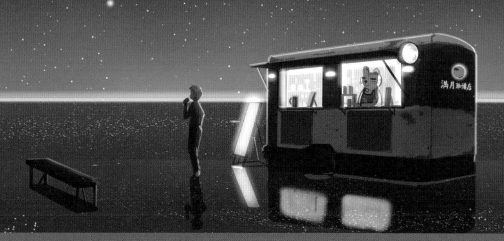

十二星座菜單

~ Zodiac constellations Menu ~

満月珈琲店

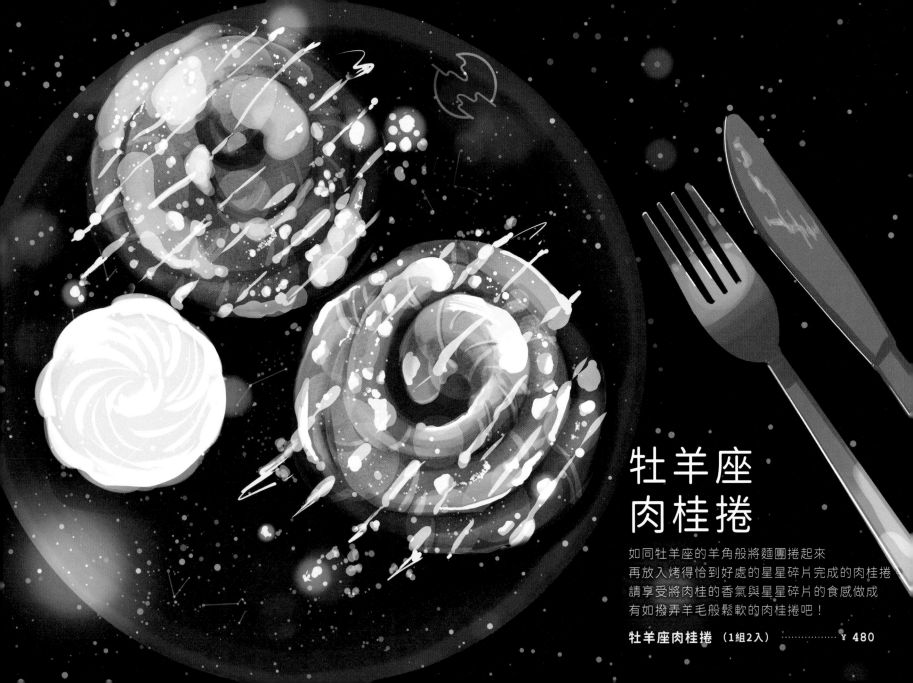

牡羊座
肉桂捲

如同牡羊座的羊角般將麵團捲起來
再放入烤得恰到好處的星星碎片完成的肉桂捲
請享受將肉桂的香氣與星星碎片的食感做成
有如撥弄羊毛般鬆軟的肉桂捲吧！

牡羊座肉桂捲（1組2入）⋯⋯⋯⋯⋯ ￥480

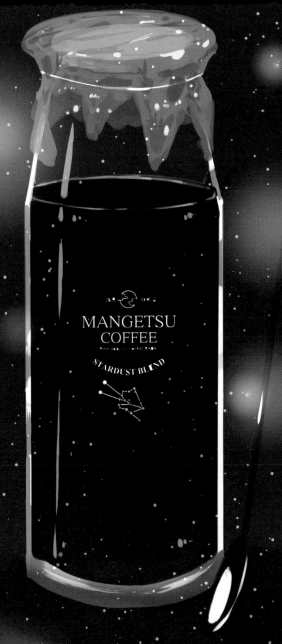
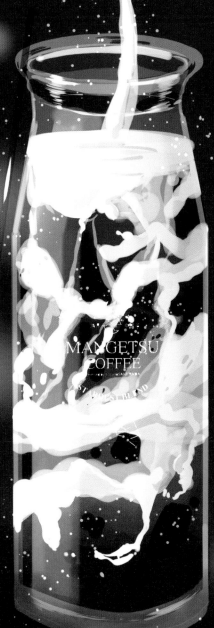

金牛座
咖啡凍

使用金牛座的牛奶來搭配咖啡凍。
大量注入後仔細攪拌混合就能滿足地享用了！

金牛座咖啡凍 ··· ¥ 400

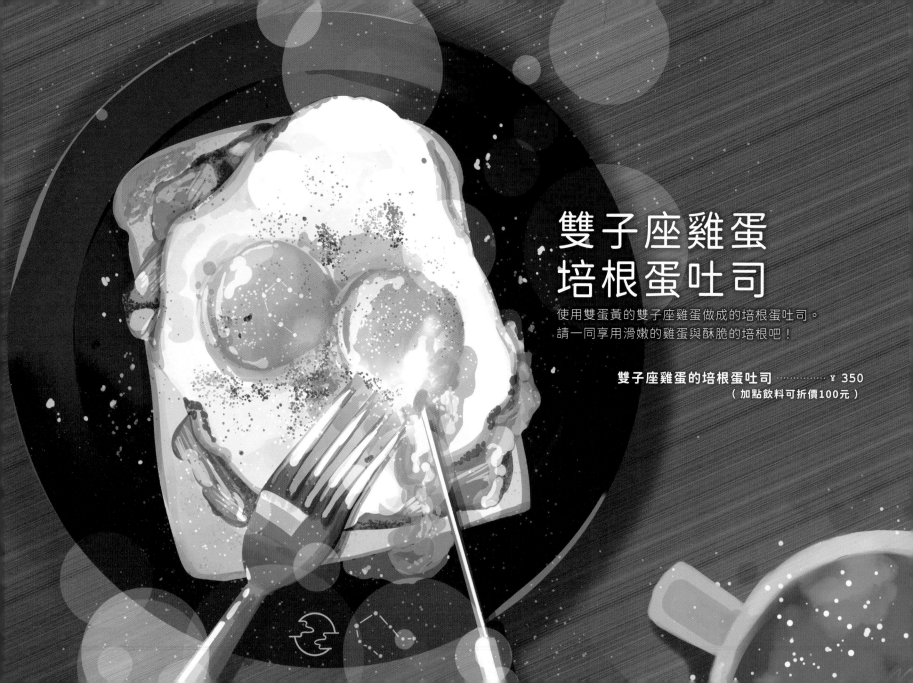

雙子座雞蛋
培根蛋吐司

使用雙蛋黃的雙子座雞蛋做成的培根蛋吐司。
請一同享用滑嫩的雞蛋與酥脆的培根吧！

雙子座雞蛋的培根蛋吐司 ……………… ¥ 350
（ 加點飲料可折價100元 ）

巨蟹座總匯三明治

螃蟹（crab）讀音類似俱樂部（club），因此做成美式的總匯三明治（Club Sandwich）。
在烤好的吐司裡放入雞肉、蛋、美生菜、火腿、番茄、水煮鮪魚與自豪的餡料夾成三明治。
肚子餓的時候請嚐嚐看吧！

巨蟹座總匯三明治 ················· ￥ 850

獅子座漢堡

將夏天的代表星座－獅子座，做成漢堡。
看起來表現出張大嘴巴、吞食獵物的模樣。跟著彗星馬鈴薯一起品嚐看看吧！

獅子座漢堡 （佐彗星馬鈴薯） ···················· ￥800

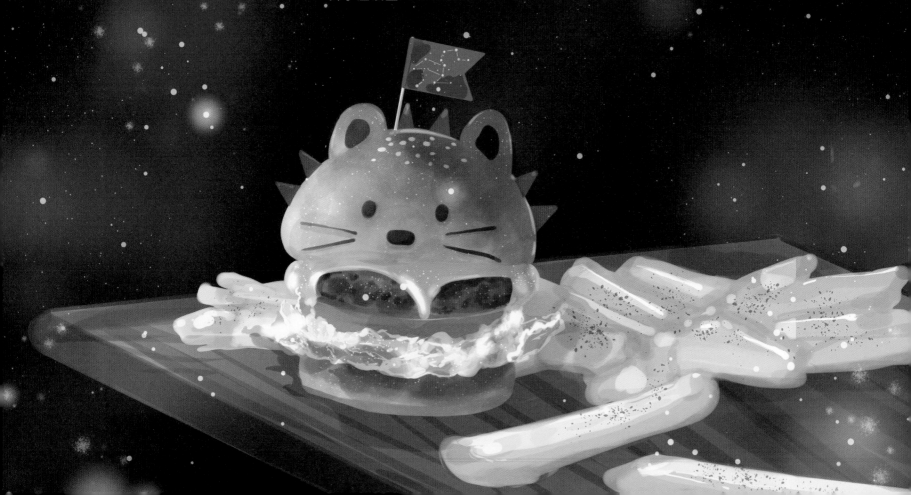

處女座奶油蛋糕

使用大量的純白色奶油，製作出優美的手工奶油蛋糕。
以藍莓象徵處女座的一等星一角宿一，裝飾於蛋糕上。

處女座奶油蛋糕 ································· ¥ 450

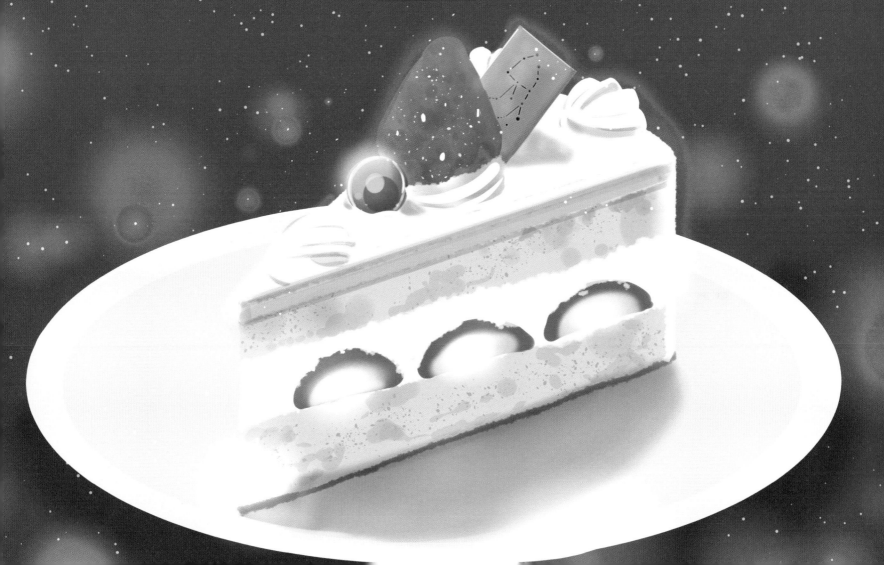

天秤座法式千層酥

使用呈現天平形狀的櫻桃做成的法式千層酥。
請享受酥脆餅皮加上鬆軟奶油與酸甜櫻桃的絕妙平衡滋味吧！

天秤座法式千層酥 ……… ￥ 450

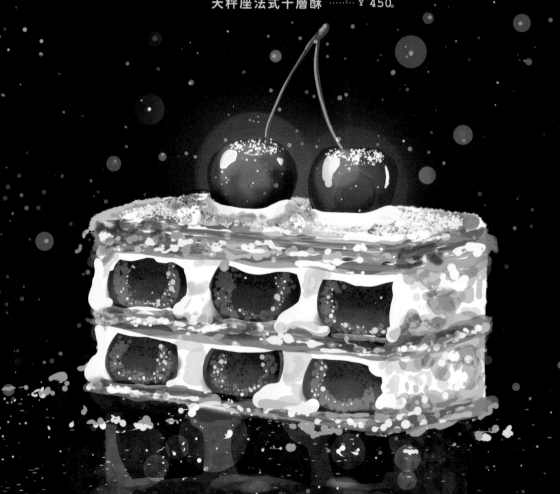

天蠍座
馬林糖

據說獵戶座也很喜歡這款使用天蠍座的毒針製作的酥脆馬林糖。
劇毒已經完全去掉了請放心。
請搭配代表新宿二的紅色馬林糖一起享用吧！

天蠍座馬林糖 ⋯⋯⋯⋯⋯⋯⋯ ￥ 500

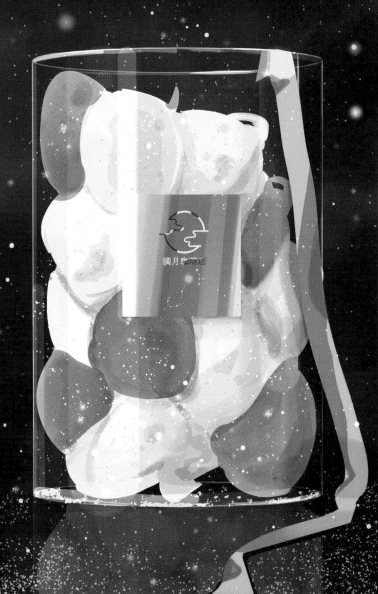

射手座太妃蘋果飴

將被射手座的箭矢射中的蘋果，做成太妃蘋果。
酸甜的夏日香氣撒上星空砂糖後請享用吧！

射手座太妃蘋果 ·································· ¥ 450

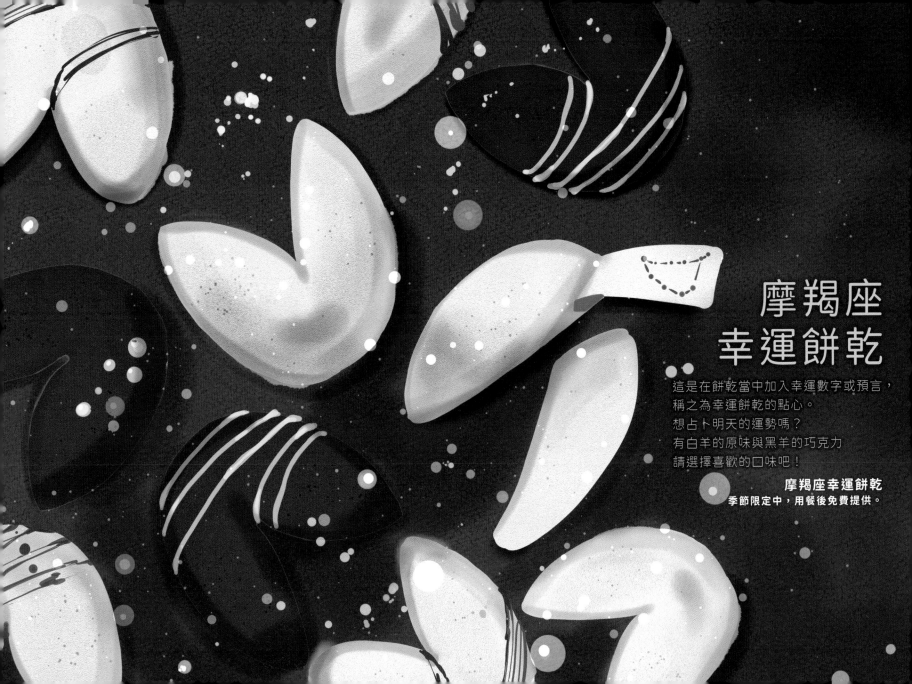

摩羯座
幸運餅乾

這是在餅乾當中加入幸運數字或預言，
稱之為幸運餅乾的點心。
想占卜明天的運勢嗎？
有白羊的原味與黑羊的巧克力
請選擇喜歡的口味吧！

摩羯座幸運餅乾
季節限定中，用餐後免費提供。

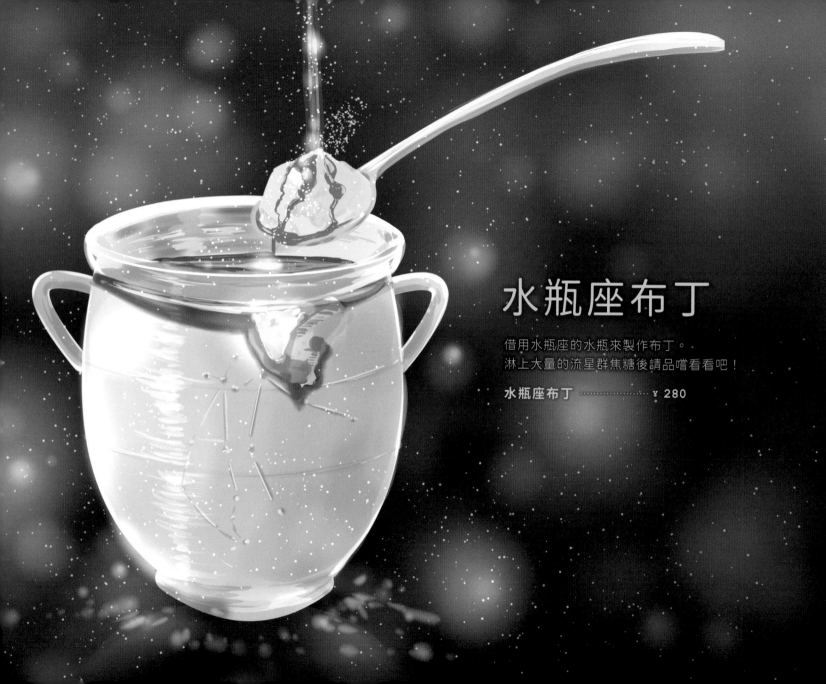

水瓶座布丁

借用水瓶座的水瓶來製作布丁。
淋上大量的流星群焦糖後請品嚐看看吧！

水瓶座布丁 ···················· ¥ 280

雙魚座鯛魚燒

用 12 星座中為人熟知的雙魚座來做成鯛魚燒。
請搭配星座圖的鮮奶油一起品嚐看看吧！

雙魚座鯛魚燒‥‥‥‥‥‥‥ ￥ 500
（2個1組提供。因需搭配器皿享用，因此謝絕外帶）

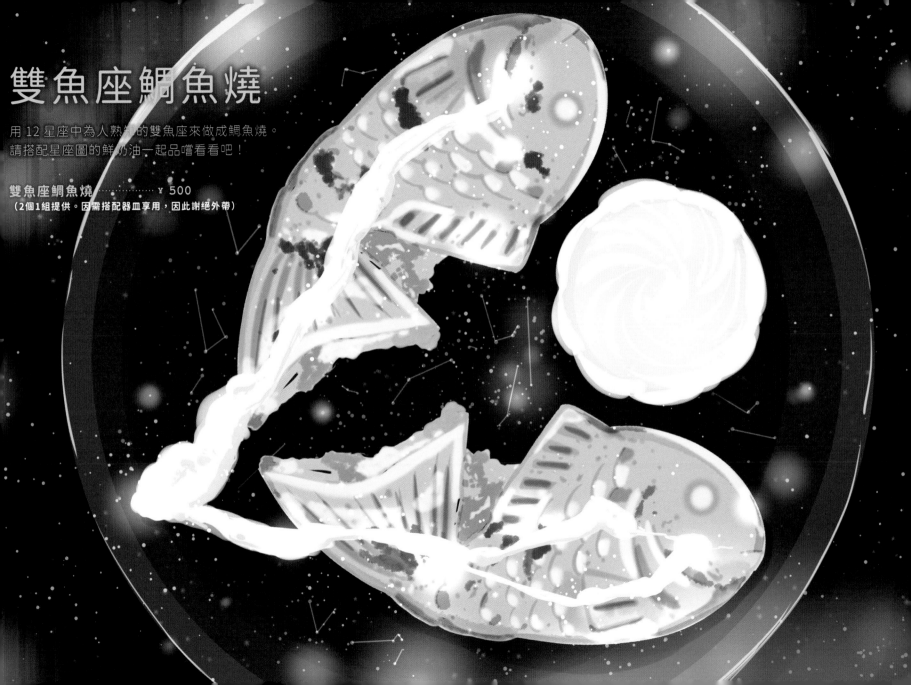

聯名製作菜單

~ Collaboration Menu ~

満月 珈琲店

星光熠熠雞尾酒
仙女座

星咖啡 SPICA 菜單

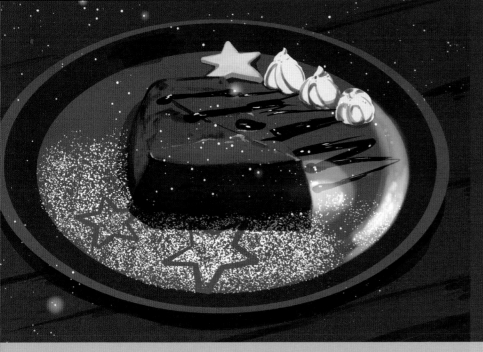

星星碎片的巧克力蛋糕

星咖啡 SPICA 菜單

墨西哥肉醬莎莎銀河飯

星咖啡 SPICA 菜單

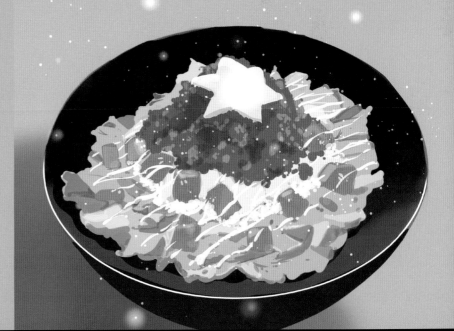

宇宙博物館 TeNQ 5 週年紀念主視覺

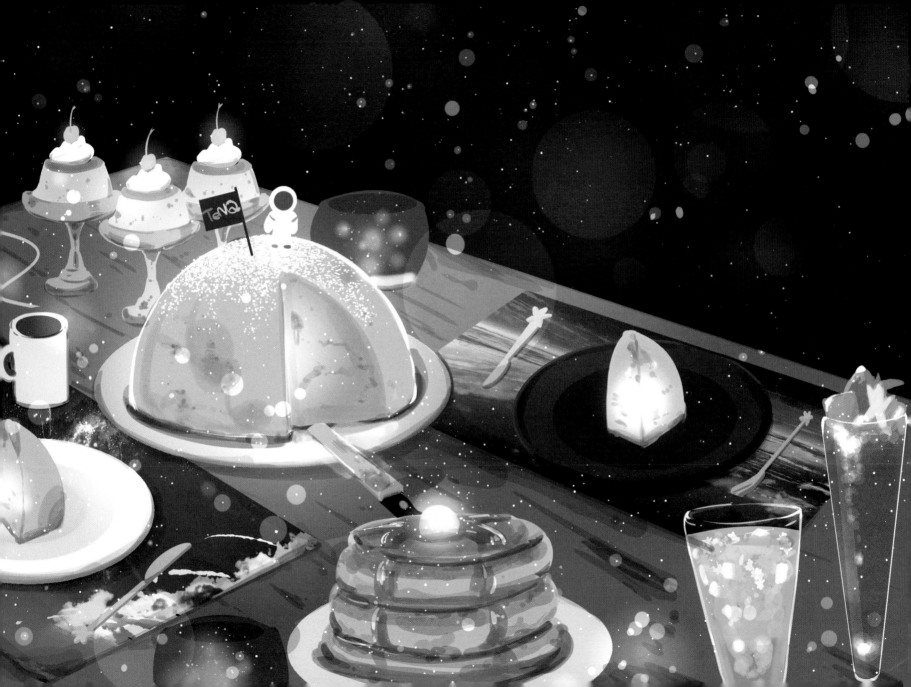

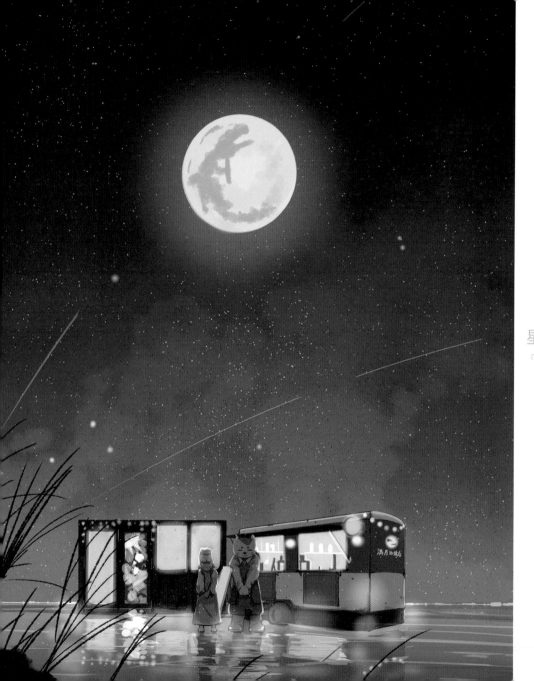

星麵包屋 × 滿月咖啡店主視覺

「滿月咖啡店 × 星麵包屋 聯名」 ※ 目前店休中

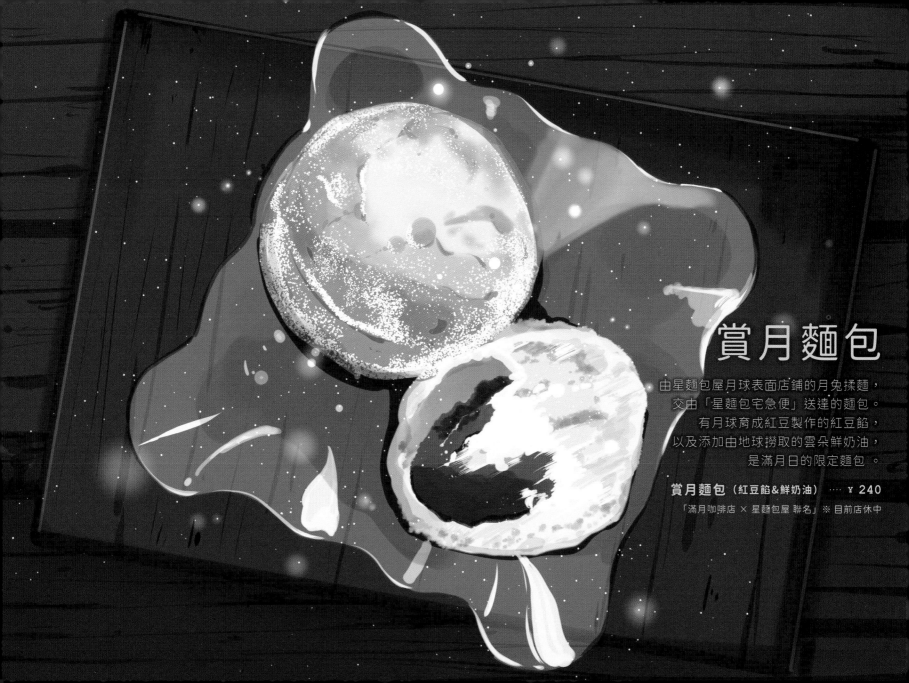

賞月麵包

由星麵包屋月球表面店鋪的月兔揉麵，
交由「星麵包宅急便」送達的麵包。
有月球育成紅豆製作的紅豆餡，
以及添加由地球撈取的雲朵鮮奶油，
是滿月日的限定麵包。

賞月麵包（紅豆餡&鮮奶油） ⋯⋯ **¥ 240**

「滿月咖啡店 × 星麵包屋 聯名」 ※ 目前店休中

閃閃發光的滿月水果三明治

用麵包刀將滿月切半，夾入沐浴在太陽的恩惠下成長的地球水果們。

卡士達醬：使用沐浴在大量月光下成長的雞產下的「滿月雞蛋」

鮮奶油 & 馬斯卡彭起司：使用銀河產的牛奶（有時會混入星塵）

閃閃發光的滿月水果三明治（附飲料與週邊商品）……￥1,500

「滿月咖啡店 × 星麵包屋 聯名」※ 目前店休中

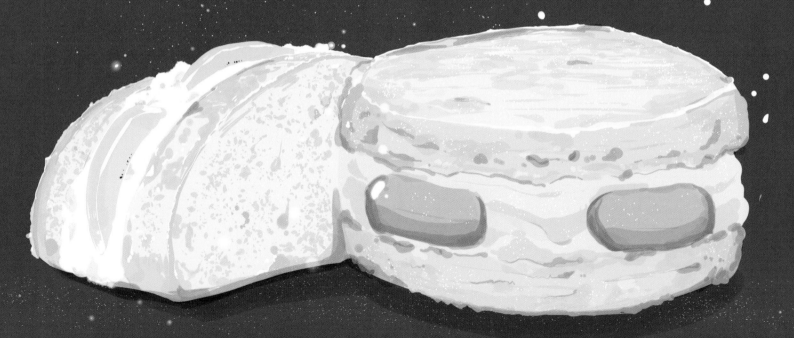

好時黃金巧克力
花生 & 椒鹽脆餅

使用焦糖化的奶油做成富含奶油、「咖啡色」系列的巧克力棒。
令人感到富含奶油風味、甜中帶鹹的組合，是一道絕品巧克力。
表面撒上大量的花生與椒鹽脆餅，請享受這酥脆的食感吧！

標準份量 ·············· ￥160
10片入 ·············· ￥380

※「好時黃金巧克力」※ 現在未販售。

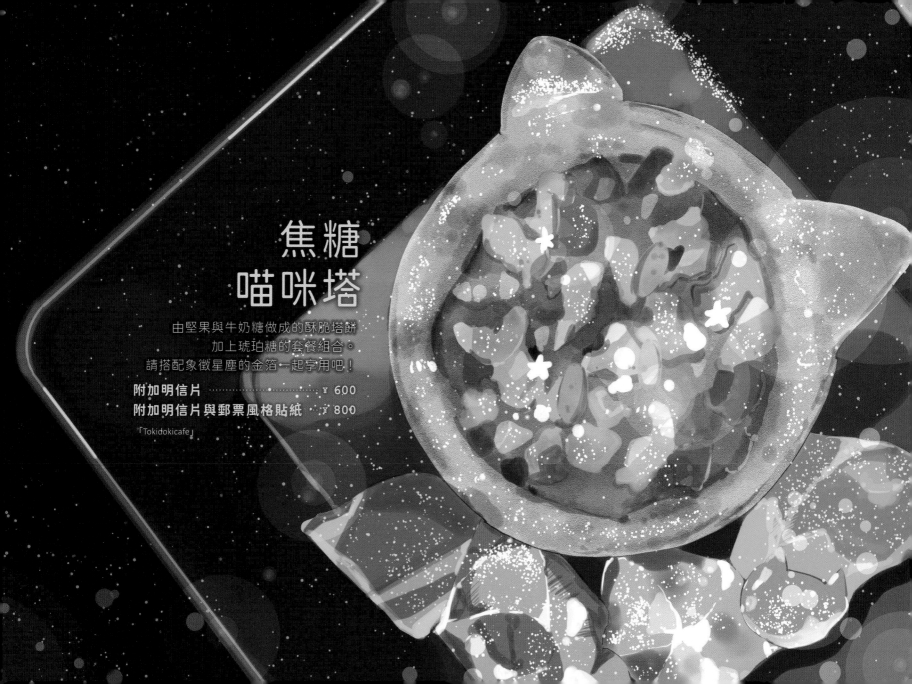

焦糖
喵咪塔

由堅果與牛奶糖做成的酥脆塔餅
加上琥珀糖的套餐組合。
請搭配象徵星塵的金箔一起享用吧！

附加明信片 ················· ¥ 600
附加明信片與郵票風格貼紙 · ¥ 800

「Tokidokicafe」

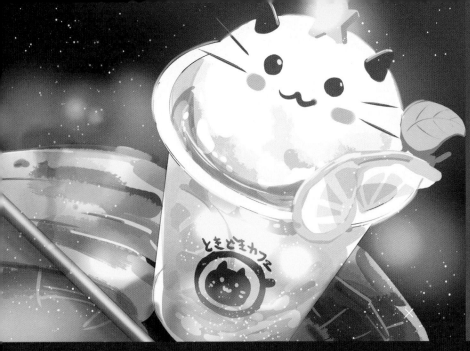

小貓冰淇淋蘇打

將可愛的小貓試著做成冰淇淋蘇打。
用蜂蜜與冰砂糖慢慢地醃漬檸檬一週，
使用自製的檸檬蘇打特調。
（糖漿依季節不同調整）

小貓冰淇淋蘇打 ········· ￥ 500
「Tokidokicafe」

小貓饅頭

使用加入大量雞蛋與煉乳的麵團製作而成小貓饅頭。
濕潤的麵團中間注入含卡士達醬的白豆沙餡，請一起品嚐看看吧！

小貓饅頭 ···················· ￥ 300
「Tokidokicafe」

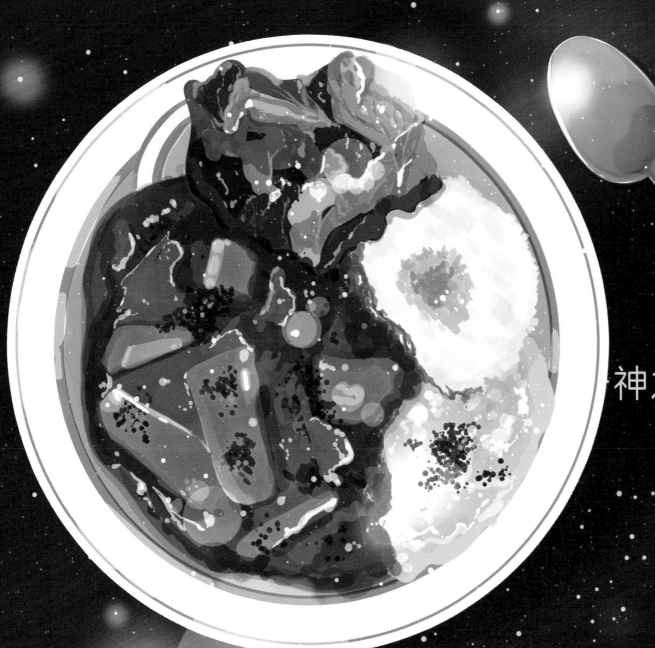

神之香雅飯

懸巢工房的神之香雅飯

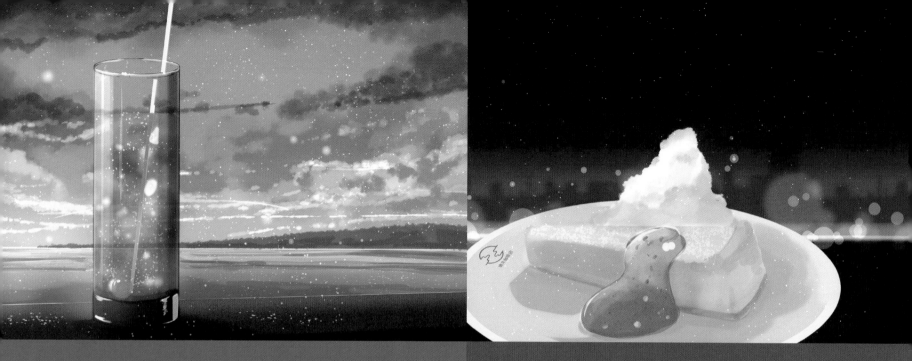

朝霞蘇打

將揭開夜幕的一瞬間緊握、放入，做成朝霞蘇打。
天光未明前殘留的星輝、結合映照天空的暮光，
完成一杯澄澈的蘇打。
請搭配象徵太陽的櫻桃一起享用吧！

朝霞蘇打 ···················· ￥ 250

COMP CAMPAIGN illust

晚霞起司蛋糕

將濕潤濃郁的起司蛋糕搭配晚霞果醬，請一起享用吧！
還可以加點積雨雲奶油一起搭配。

晚霞起司蛋糕 ············· ￥ 350
積雨雲奶油加點 ········· ￥ 50

raytrek CAMPAIGN illust

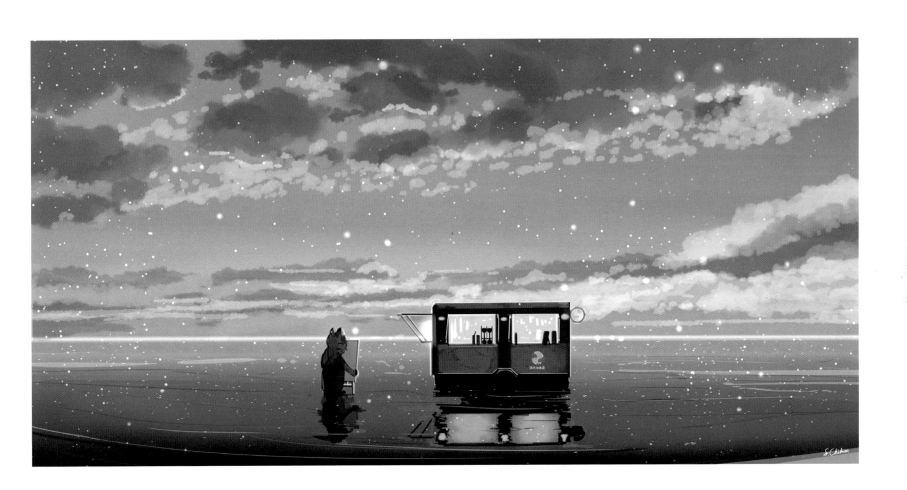

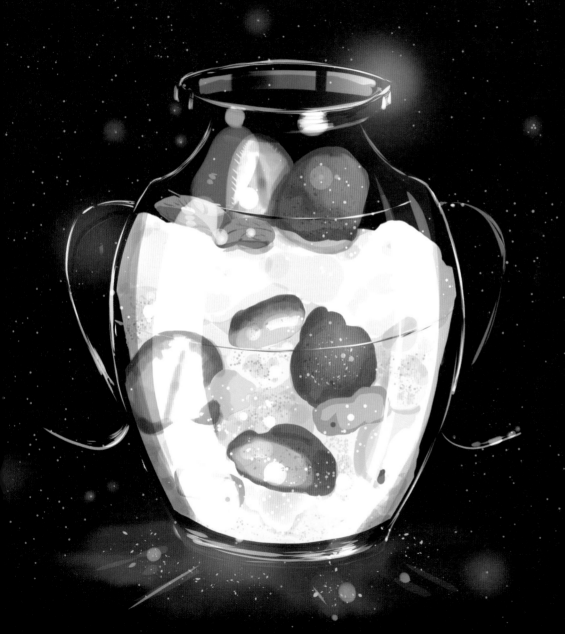

水瓶座 Trifle
水果乳脂鬆糕

滿月咖啡店的星之詩詠

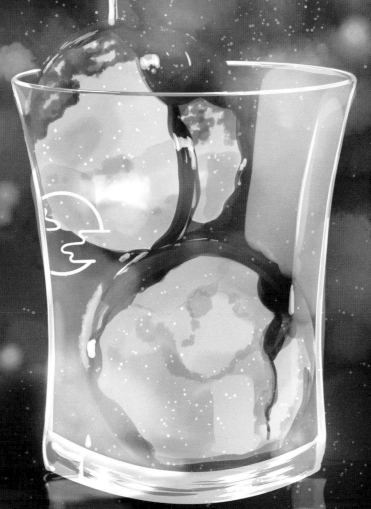

行星冰淇淋
阿芙佳朵

滿月咖啡店的星之詩詠

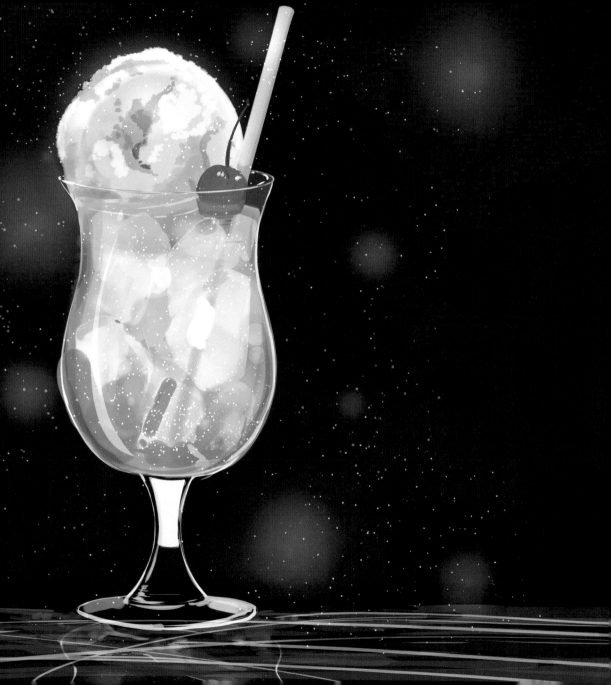

水星
冰淇淋蘇打

滿月咖啡店的星之詩詠

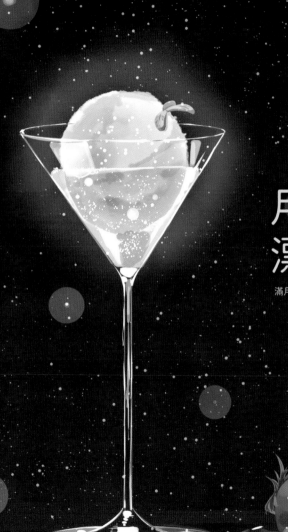

月光與金星的
漂浮香檳

滿月咖啡店的星之詩詠

巨蟹座起司火鍋

滿月咖啡店的星之詩詠

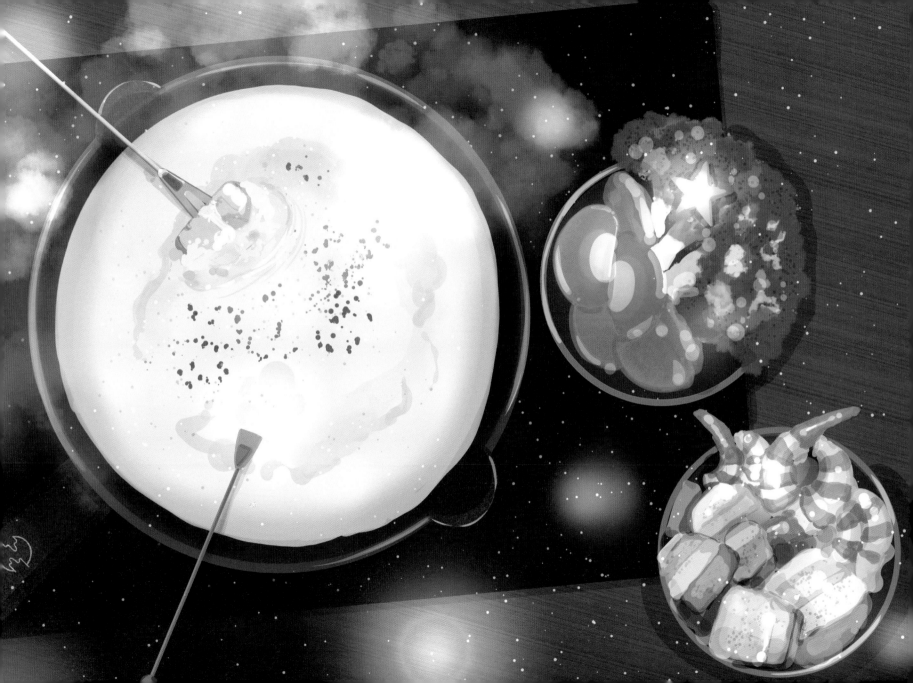

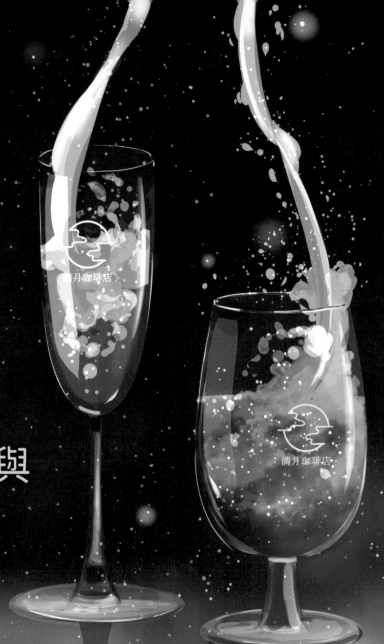

星塵葡萄酒與
綜合果汁

滿月珈啡店的星之詩詠

「滿月咖啡店的星之詩詠」
星貓成員介紹

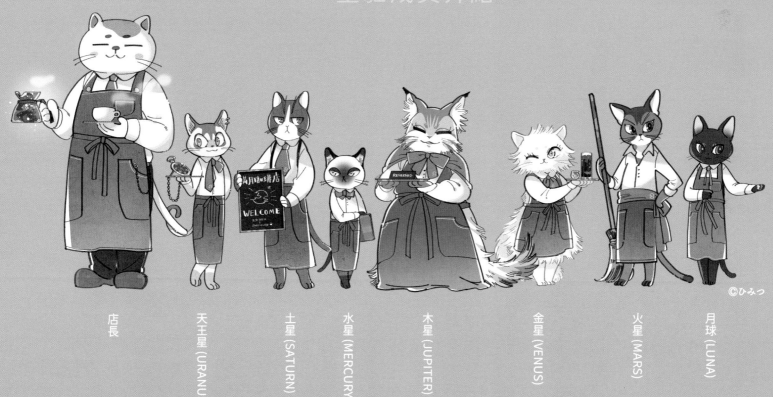

店長　　天王星(URANUS)　　土星(SATURN)　　水星(MERCURY)　　木星(JUPITER)　　金星(VENUS)　　火星(MARS)　　月球(LUNA)

望月麻衣「滿月咖啡店的星之詩詠～真正的心願～」（文春文庫刊）

繪本《滿月珈琲店》封面插畫

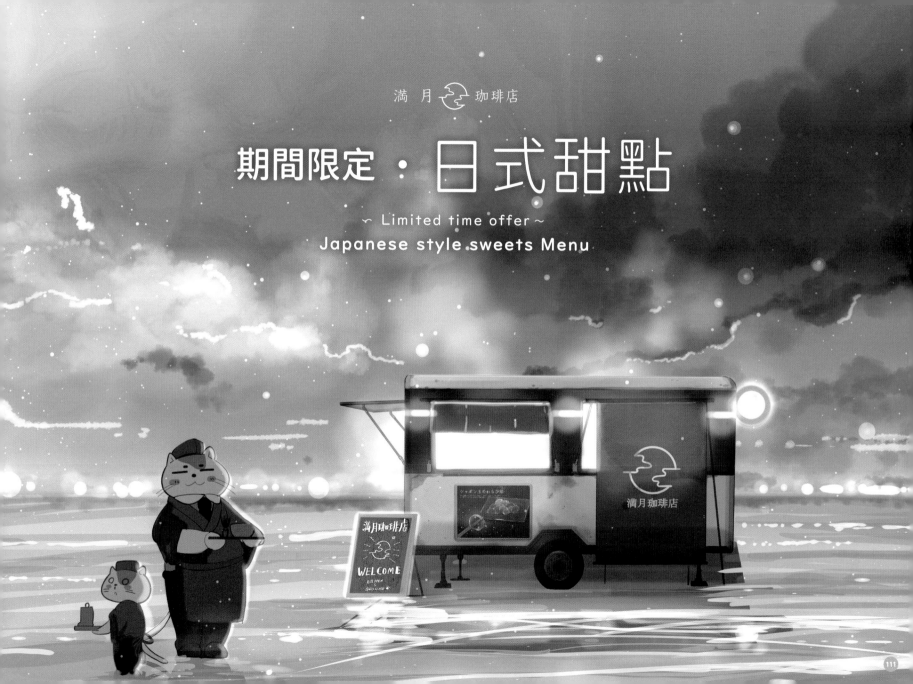

日出漂浮咖啡

將日本的美景做成漂浮咖啡。
用代表大山的義式冰淇淋、礦泉水的蘇打以及日出的櫻桃
做成一切美好開端的一道絕品。

日出漂浮咖啡 ································· ￥ 650

行星梅酒

將行星與冰砂糖、酒一起裝瓶釀造梅酒。
現在到天明就慢慢地暢飲這個時令行星的濃醇風味吧！

行星梅酒 ··· ￥ 500

夜之餡蜜 ^(＊譯註)

點亮五光十色的街道，用你的手揭開夜的序幕。
請享受這甘甜又沁涼的夜晚吧！

夜之餡蜜 ······································· ￥ 950

＊譯註
一種蜜豆與各式配料加上紅豆泥，淋上黑糖蜜或果糖做成的日式甜點。

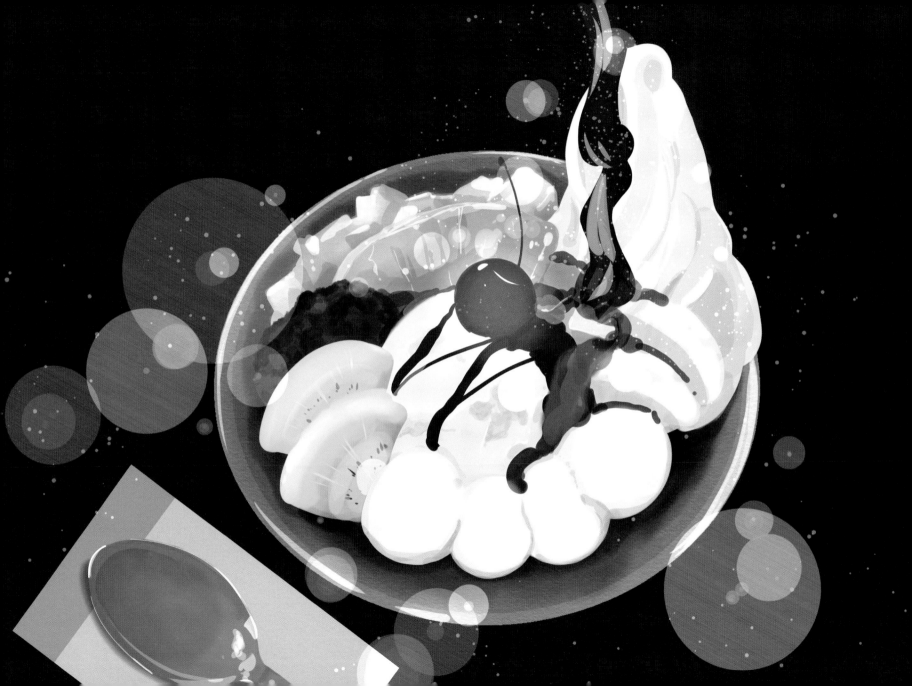

肥皂泡蕨餅^(＊譯註)

將瞬間消逝的肥皂泡輕柔的包覆，做成蕨餅。
撒上大量的銀河黃豆粉後請品嚐看看吧！

肥皂泡蕨餅 ⋯⋯⋯⋯⋯⋯⋯⋯⋯⋯⋯⋯⋯⋯⋯⋯⋯ ¥ 550

＊譯註
使用蕨類根部的澱粉、砂糖、水，製作的日式和菓子，最後撒上黃豆粉與黑糖蜜食用。

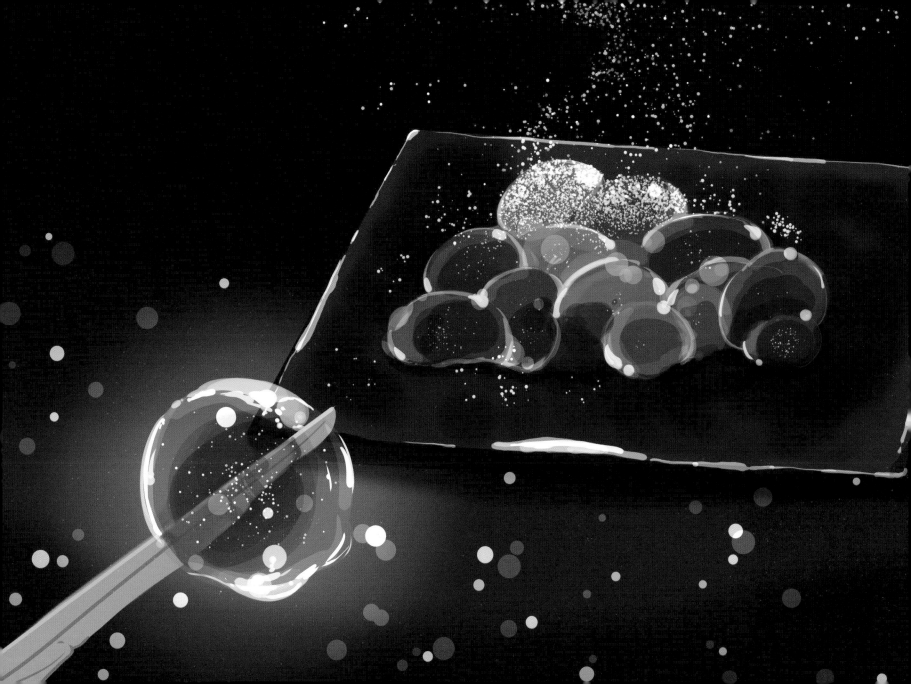

獵戶座御手洗糰子 ^(* 譯註)

將獵戶座的三顆星串在一起，
沾裹甘甜濃郁的醬汁做成御手洗糰子。
請享受這個有某些令人懷念又溫暖的獵戶座滋味吧！

獵戶座御手洗糰子 ⋯⋯⋯⋯⋯⋯⋯⋯⋯⋯⋯⋯⋯ ¥ 350

＊譯註
源於京都下鴨神社，在傳統祭典葵祭或御手洗祭的祭神儀式時，由氏神子孫
的家族所製作，作為祭典的供品。是將米粉做成的糰子串上竹籤、沾裹醬油
後烘烤的點心。

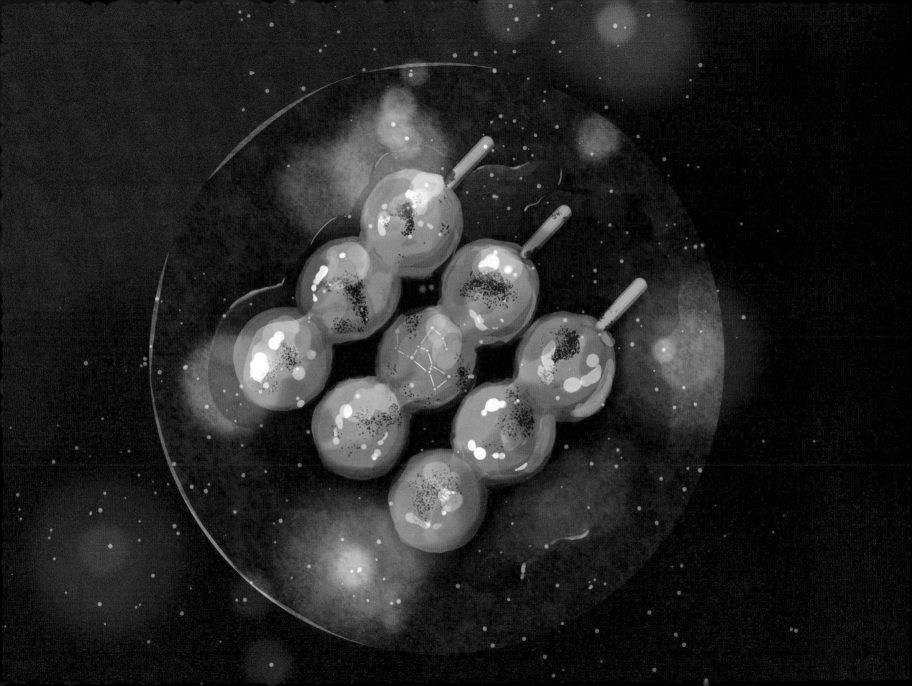

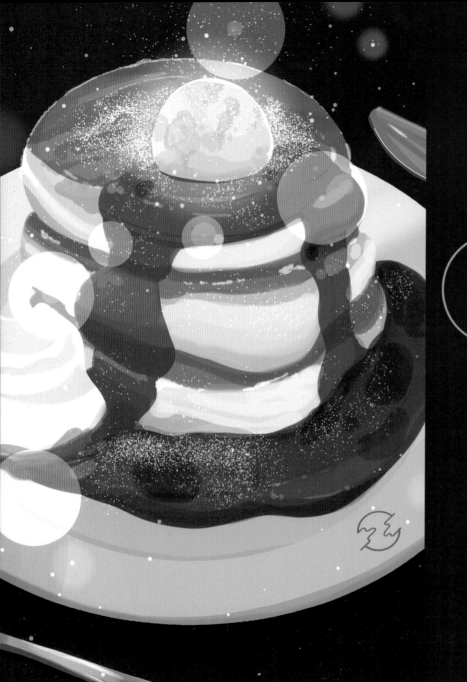

櫻田流
美味飯料理的
作法

由滿月咖啡店推出、為數眾多的菜單到底是怎麼做成的呢？

現在開始做做看吧！

外面酥脆
裡面是鬆軟的口感

濃稠的糖蜜
看起來相當美味

美觀時尚的食器
營造出氛圍

❶ 品嚐喜歡的食物

在描繪美味的食物之前，首先請試吃看看吧！
不論是隨意在便利商店購買的點心、
喜歡的創作甜點、
或是由他人給予的知名點心等等⋯⋯
哪一種都 OK ！

當下要將美味的程度、
哪個地方有特色默默在心中筆記下來。

在享用前也別忘了攝影紀錄。
本回就來描繪美式鬆餅！

❷ 粗略的形塑麵團

首先打造基礎的外型。
請回想美味的心情，愉快地下筆設計！
整體的協調性即使差一點，稍後再調整也沒問題。
刻意地將冰淇淋或鮮奶油擺上去吧！

❸ 淋上草莓果醬

總覺得有些美中不足的感覺
因此淋上草莓果醬。
由美式鬆餅往下流到盤子裡呈現無法留滯的模樣吧！

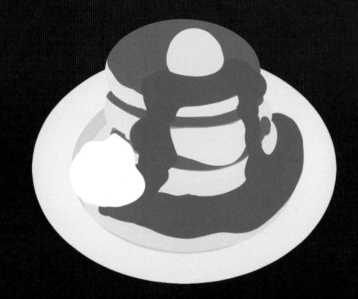

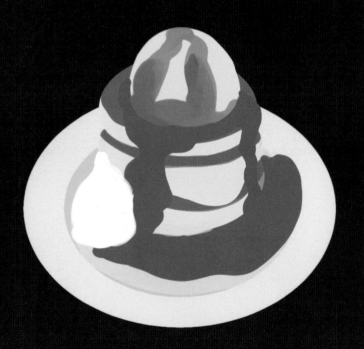

❹ 整形

要決定做成什麼樣的美式鬆餅，開始整形。
冰淇淋有點過於奢侈因此稍微縮小一點，
也試著將外形稍作改變。

❺ 調整烤色、 濃稠度與鬆軟度

從這裡開始可以看出功力。
將美式鬆餅呈現出烤得恰到好處且鬆軟、果醬變得濃郁、
鮮奶油蓬鬆的模樣。

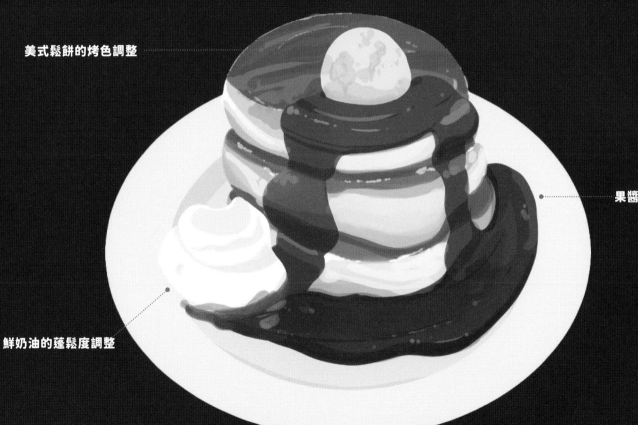

美式鬆餅的烤色調整

果醬的濃稠度調整

鮮奶油的蓬鬆度調整

滿月冰淇淋美式鬆餅
佐草莓果醬

將濕潤鬆軟的美式鬆餅層疊三層，
再放上滿月冰淇淋。
請淋上大量的草莓果醬後享用吧！
在冬天的滿月之夜裡請務必品嚐。

滿月冰淇淋美式鬆餅 ⋯⋯ ¥ 800

❻ 調整光影後加上文字
就完成了！

Q1

請問開始著手描繪滿月咖啡店的菜單插畫集的契機是什麼？

說起來開始著手描繪滿月咖啡店的菜單插畫集的契機是風景插畫的練習。原本因為喜歡新海誠先生的寫實風格，而描繪風景的插畫。自覺這樣好像不夠，所以開始動手描繪食器或建築物。當中在描繪馬克杯的時候，剛好與過去描繪的天空畫作組合起來，完成了「天空色蘇打」（P4 刊載）。這就形成了最初的滿月咖啡店的菜單插畫了。從那之後因為食物系列的插畫廣受好評，就不僅限於飲料，連鬆餅、百匯冰淇淋等的食物系插畫也開始著手描繪。

Q2

在描繪滿月咖啡店的菜單插畫集時是否有在意的地方或有趣的地方可否請您分享。

我認為要一面注意到食物美味的點、一面描繪是非常重要的。舉例來說在畫鬆餅的時候，就要留意到淋上糖漿的樣子了！也就是我個人喜歡將糖漿或醬汁淋在食物上面的模樣。再來就是因為我也喜歡可頌的烤色，這些地方我在描繪的時候會特別在意。在吃的方面也會走訪各個喜歡的咖啡廳，對於在描繪插畫的時候非常有幫助。在思考菜單時，雖然投注心力但也不至於想過頭。如同圓圓的行星、一閃一閃的星塵這一類的感覺，以直覺去感受看到的外型與顏色，就這樣描繪出插畫吧！

Q3

今後有想嘗試描繪看看的菜單插畫集嗎？

雖然現在幾乎圍繞西式甜點為中心來描繪插畫，但有想過嘗試描繪以外的事物。本回就抱持著嘗試新挑戰、試著描繪了日式甜點，也感到非常有趣。例如在描繪「獵戶座御手洗糰子」（P120-121 刊載）的醬汁、以及「夜之餡蜜」（P116-117 刊載）的黑糖蜜等就相當地有趣。日式點心特別是內餡我很喜歡，因此日後也想要繼續嘗試描繪。接著雖然不是萌斷面（*譯註）類型，但也想嘗試描繪水果三明治。可是一心想做成甜點的情況下，結果可能會變成鮮奶油、紅豆與奶油的組合吧（笑）！

*譯註：萌斷面指的是像三明治或飯糰這種餡料豐富的食物切面，五顏六色的食材搭配，讓人一看就會感到可愛的事物。

櫻田千尋 Interview

Q4

目前為止進行了各式各樣的聯名創作，今後有想嘗試合作的聯名對象嗎？

與實體店鋪的聯名合作是未來的目標。即使非常設店鋪、以期間限定的方式也可以，想要嘗試推出名為「滿月咖啡店」的店鋪。將目前為止聯名合作的咖啡，在店裡的菜單中部份重現，嘗試著完整呈現名為「滿月咖啡店」的店鋪。之後若是可以與動畫或是媒體結合就非常棒了！

Q5

滿月咖啡店的菜單插畫集當中，您最為喜歡或是印象深刻的插畫是哪一幅作品？

首先是「滿月奶油美式鬆餅」（P10 刊載）。這是食物菜單的第一名因此最為喜歡。美式鬆餅是僅用奶油與糖漿即可食用的簡單食物因而喜歡，我覺得應該可以將它呈現地更完美。接著是剛剛提到過的「天空色蘇打」。這是在幾乎沒有思考的情況下創作的作品而且廣受好評，開啟自我嶄新創作路線的一幅作品。我認為要是沒有描繪這道菜單，就沒有今日的「滿月咖啡店」了。再來就是「南十字星歐拉拉」（P21 刊載），從構思到完成花費了約 1～2 個月的時間，因此印象非常深刻。當時雖然決定要將歐培拉蛋糕比擬成火車，但自己的內心卻有著「這樣真的沒問題嗎？」的煩惱。但是從發表之後廣受好評看來，當初的煩惱是有價值的。以較近期的菜單作品來說，「天光未明彈珠汽水」（P40 刊載）與「仙女棒冰茶」（P41 刊載）最為喜歡。我喜歡由紅茶包滲出茶汁、擴散開來的模樣，因此以它為主題描繪出仙女棒迸出火花的模樣。而「天光未明彈珠汽水」是被稱之為魔幻時刻的日出時分與日落時刻因而喜歡，抱持著是否能夠將它重現在菜單上的想法而嘗試描繪。我認為彈珠汽水的藍與晚霞的紅搭配地十分完美。

Q6

最後請說出想對讀者們傳達的訊息。

我希望「滿月咖啡店」的插畫是可以持續描繪的，因此請各位讀者繼續給予支持。本書刊載的菜單也有以我個人名義刊載在同人誌的作品，本回藉由編輯群的親手設計編輯，因此我認為與同人誌還是不盡相同的插畫集，請各位愉快地欣賞。第一次欣賞的讀者當然沒有問題，到目前為止購買過同人誌的讀者們也請務必欣賞，我會感到非常開心。

TITLE

滿月珈琲店　櫻田千尋插畫集

STAFF

出版	瑞昇文化事業股份有限公司
編著	櫻田千尋
譯者	關韻哲
總編輯	郭湘齡
文字編輯	張聿雯
美術編輯	許菩真
排版	許菩真
製版	明宏彩色照相製版有限公司
印刷	桂林彩色印刷股份有限公司
法律顧問	立勤國際法律事務所　黃沛聲律師
戶名	瑞昇文化事業股份有限公司
劃撥帳號	19598343
地址	新北市中和區景平路464巷2弄1-4號
電話	(02)2945-3191
傳真	(02)2945-3190
網址	www.rising-books.com.tw
Mail	deepblue@rising-books.com.tw
本版日期	2022年12月
定價	480元

ORIGINAL JAPANESE EDITION STAFF

作画協力	ひみつ
編集	カトウカズヒロ（K-Labo）
デザイン	KnD works
担当編集	岡堀浩太

國家圖書館出版品預行編目資料

滿月珈琲店：櫻田千尋插畫集/櫻田千尋
編著；關韻哲譯. -- 初版. -- 新北市：瑞
昇文化事業股份有限公司, 2022.05
128面；　25.7 x 18.2　公分
譯自：滿月珈琲店メニューブック：桜
田千尋イラスト集
ISBN 978-986-401-552-8(精裝)

1.CST: 插畫 2.CST: 畫冊

947.45　　　　　　　111004526